三兩筆
畫出可愛簡筆畫

飛樂鳥工作室 著

前言

手帳受到越來越多人的喜愛，不管是學生族、上班族，還是年輕的媽媽主婦，大家都想擁有屬於自己的個性手帳。而為了讓手帳更漂亮，搭配文字或一些有意思的小圖案是必不可少的；對於沒有繪畫基礎的讀者來說，這樣的手帳似乎變得遙不可及。別擔心，本書就是為了這樣的你而推出的，只要會畫線條和簡單的圖形，就能畫出完美的手帳。

書中對身邊常見的事物進行分類：人物、動物、植物、物品甚至風景都可以找到，而且都只需要三兩筆就可以畫出來。案例都有步驟圖或要點講解，且附帶描紅格便於大家能立刻拿起筆來試著畫畫看。

不要猶豫，現在就跟著書裡的小案例練習起來吧！很快你就會發現，自己的手帳本變得豐富、可愛了，不知不覺間你就成了朋友圈裡的手帳女王了！

飛樂鳥工作室

目錄

使用説明

不同的畫筆，不同的繪畫技巧，可以表現出不同的感覺，一起來瞭解吧！

選筆

右邊的四支筆畫出的線條粗細適中，也有豐富的顏色變化，適合畫簡筆畫。

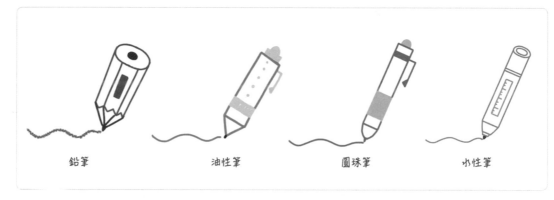

鉛筆　　油性筆　　圓珠筆　　水性筆

線條粗細

因為圖案都比較簡單，用細線條畫的看上去有些單薄。建議大家用稍微粗一些的筆來畫，可愛度瞬間UP！

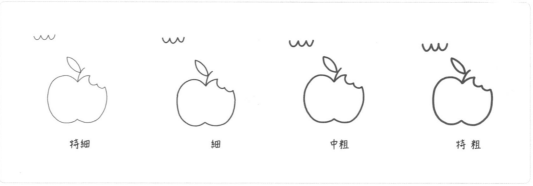

特細　　細　　中粗　　特粗

常用顏色

這些是書中最常用的色系，不管怎麼搭，顏色都很亮麗、好看。

塗色

簡單的塗色可以讓圖案變得更有趣,更可愛。塗色的方式有很多種,下面是最常用的幾種。

塗色不要太過複雜,可用圓點、線條
和格子等簡單的圖案進行上色。

平塗

繞圈

圓點

條紋

小點點

格子

結合線和面

可以用單線條來繪製圖案,這種方式比較簡單;也可以結合線和面來繪製圖案,
以增加圖案的趣味性;還可以用面來表現,這種方式最為簡單明瞭。

線

面

線

面

線和面

線條圖案比較簡單明快,
而結合線和面的能讓圖案更豐富,
塊面圖案則比較簡潔可愛。

線和面

描紅格線

描紅格裡有繪製步驟及畫好的線稿，可以跟著描繪及練習哦！

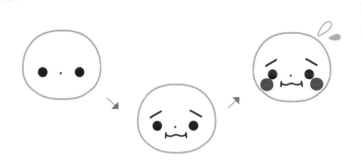

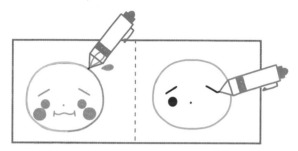

先畫出頭部的形狀及眼睛，再畫出五官，最後畫出細節。

可以跟著灰色底色進行描線。

也可以找到畫好的圖案，照著畫出來。

拓展練習

從同一個人物或物品拓展出其他不一樣且有趣的人物和物品。

在人物的基礎上，通過改變動作、造型和表情，可以塑造出更多的人物形象。

給瓶子塗上顏色，畫上花紋，或者改變一下外形，就可以讓瓶子更可愛，內容更豐富。

平時記帳或是寫日記時,可以
把圖案運用進去,圖文並茂地
將內容畫出來,以增添趣味性。
以後再翻閱時,也還能感受到
同樣的樂趣。

日記本的運用

記帳本的運用

便利貼的運用

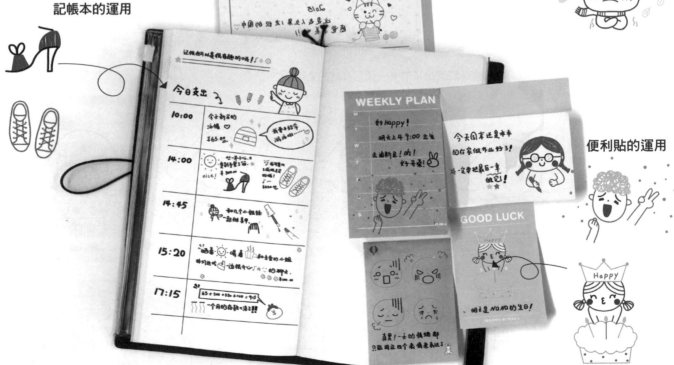

Part 1 三兩筆畫小人兒

繪製人物肖像可從最簡單的表情和頭像開始，加上肢體動作後，
所表達的情感就會變得更形象，再添加上豐富的動態就可以得到
一個生動活潑、有感情、生活化的人物形象了！

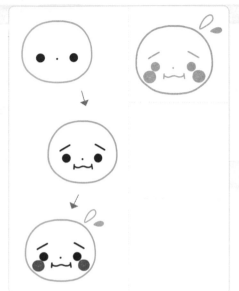

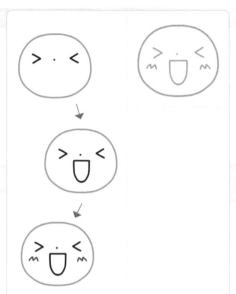

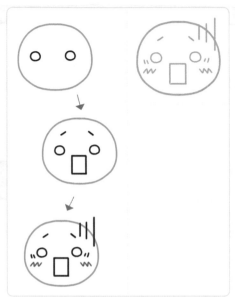

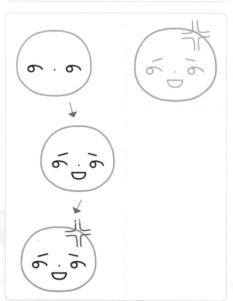

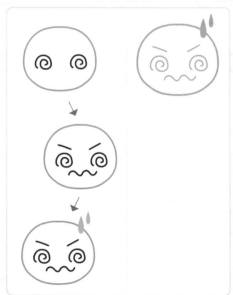

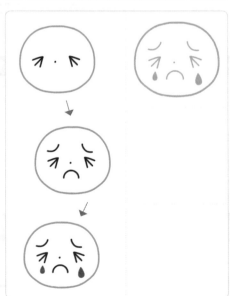

 表情

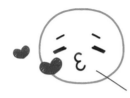

嘟嘟嘴可用反向的數字3來表現。

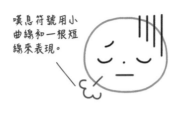

嘆息符號用小曲線和一根短線來表現。

將表示嘆息的符號反過來放在頭上,表現出發火的狀態。

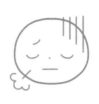

用波浪線表示眼淚。

眼睛和嘴巴的距離可以緊湊一點。

腮紅可以使表情更可愛。

可以在發火的表情旁畫上火焰符號。

可以用頭旁邊的波浪線來表現顫抖。

用心形表示喜歡。

五官畫小一點更有萌點!

大哭時嘴巴畫大一點!

眼睛可以用星號來表示。

驚訝時眼睛會瞪得又大又圓,嘴巴張得大大的。

尷尬地笑時還會臉紅哦。

人有不同的性別、不同的年齡和不同的職業等特徵，抓住這些特徵是最重要的。

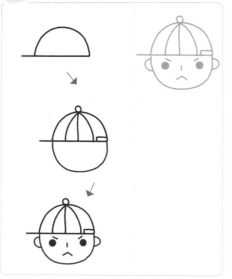

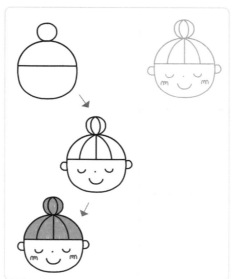

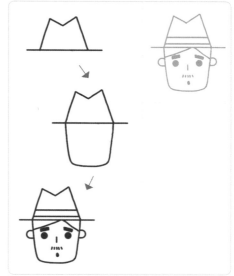

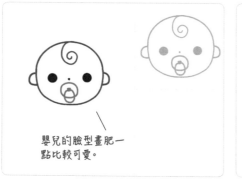

嬰兒的臉型畫肥一點比較可愛。

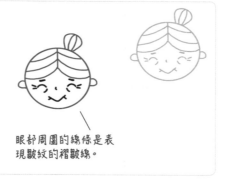

眼部周圍的線條是表現皺紋的褶皺線。

這是老爺爺的標誌性髮型。

嬰兒的頭髮可用一排小短線來表現柔順感。

月牙形的眼睛加上長睫毛，讓小孩子更可愛。

把嘴巴畫成半圓，露出牙齒，呈現出笑得很開心的狀態。

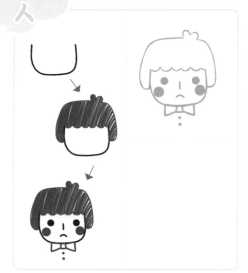

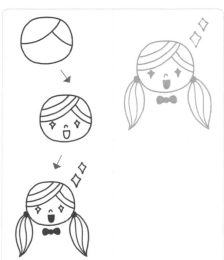

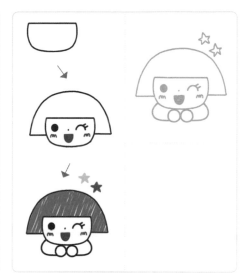

無奈時是一字眉豆豆眼。

哭泣時緊閉著的眼睛像不像一個箭頭?

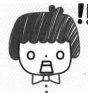

嘴巴張大到下巴的位置,更能表現驚訝的程度。

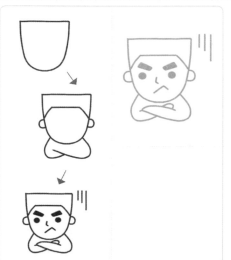

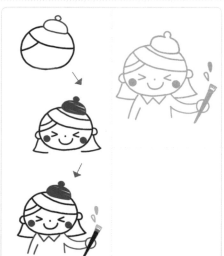

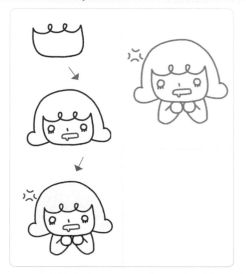

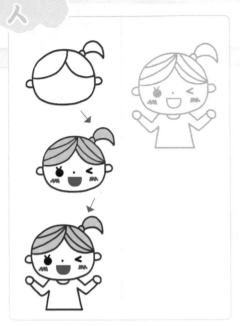

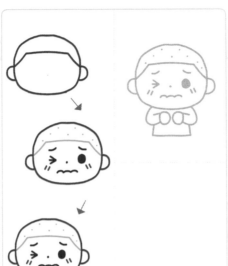

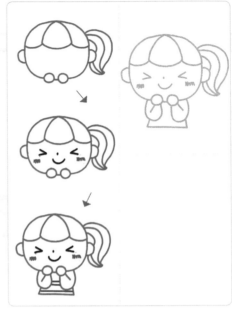

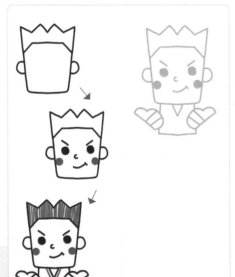

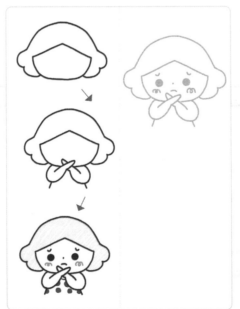

用 ==（等號）來
表現眼睛。

圓圓的臉搭配
齊肩短髮萌萌噠～

髮絲要順著髮型的
走向來繪製。

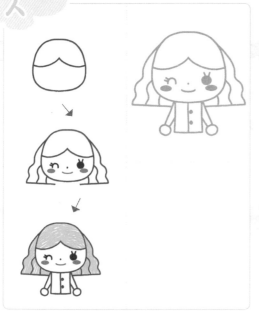

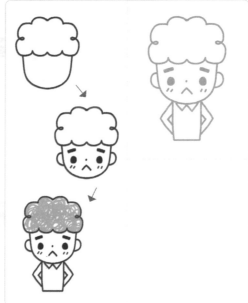

換成大捲髮,包包換成菜籃,立刻變身成主婦。

把衣服換成套裝,髮型換成整齊的披肩髮,立即變身OL。

只要將髮型換成丸子頭,看起來就年輕很多。

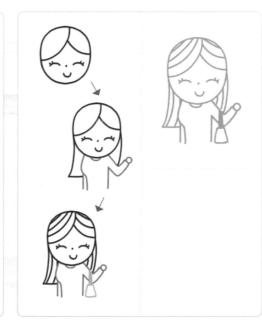

將頭髮塗滿顏色,人物特徵會更加突出。

畫個髮捲,讓留白的頭髮不再單調。

大大的蝴蝶結搭配亮色頭髮,讓人物變得和洋娃娃一樣可愛。

更多的人

圓滾滾的身體可以
讓嬰兒更有萌點。

五官集中一點會
顯得更稚嫩。

小孩子的身
體比例可以
是二等分。

在睡覺的小孩
周圍畫上星星和
一些小符號,畫
面會更豐富。

雪花可為人物增添場景感。

在老人的嘴巴
兩邊用括弧線
表示出皺紋。

畫側面時要注意
眼睛的位置,不要
太靠近耳朵哦。

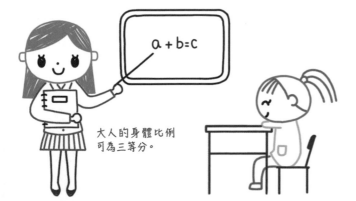

$$a + b = c$$

大人的身體比例
可為三等分。

改變人物的髮型和
服裝,可以畫出不同
國家和民族的人。

動作

人物的肢體動作是和表情、情緒息息相關的。不同的動作有著不一樣的情緒，為人物加上動作後，整體形象會變得很有動感。

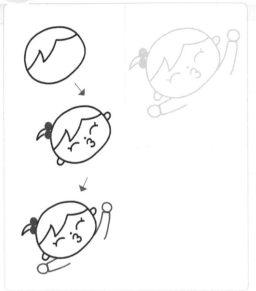

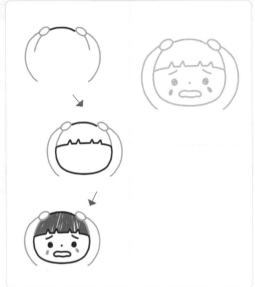

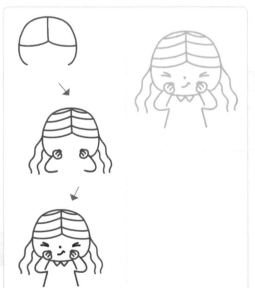

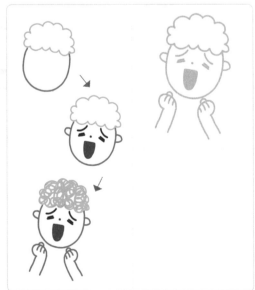

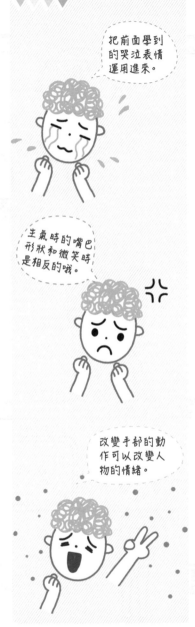

把前面學到的哭泣表情運用進來。

生氣時的嘴巴形狀和微笑時是相反的哦。

改變手部的動作可以改變人物的情緒。

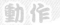 動作

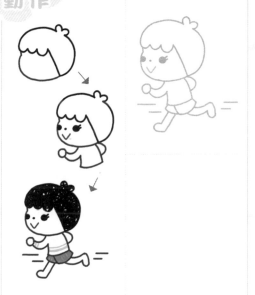

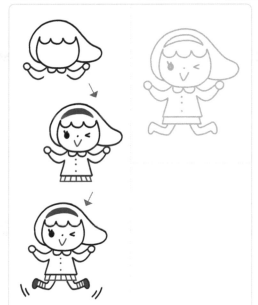

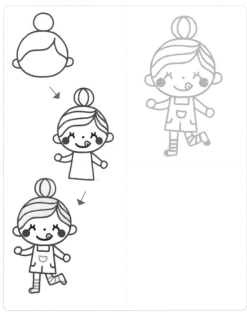

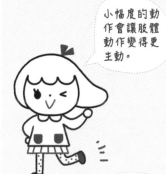

小幅度的動作會讓肢體動作變得更生動。

衣領和扣子要隨著身體傾斜。

加上星星會讓人物變得更有趣。

將胳膊和腿換個角度，整體形態變得更有動感了。

站立時，將一條腿彎曲，人物顯得更加放鬆了。

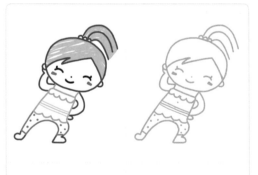

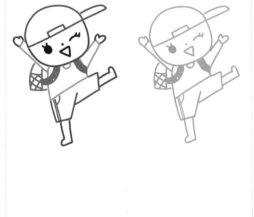

五官可以隨著動作變化畫得俏皮一點。

動作

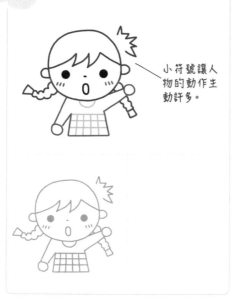

小符號讓人物的動作生動許多。

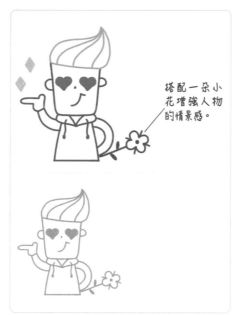

搭配一朵小花增強人物的情景感。

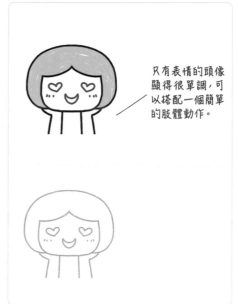

只有表情的頭像顯得很單調,可以搭配一個簡單的肢體動作。

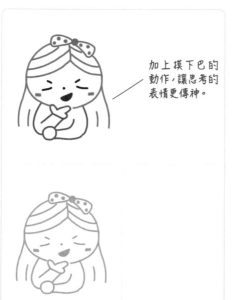

加上摸下巴的動作,讓思考的表情更傳神。

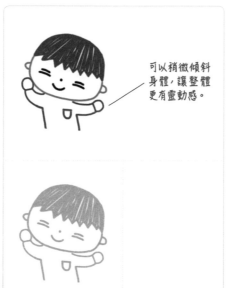

可以稍微傾斜身體,讓整體更有靈動感。

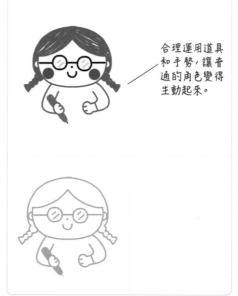

合理運用道具和手勢,讓普通的角色變得生動起來。

更多的動作

身體線條可以整體一點，流暢一點。

音樂符號更能體現唱歌時的動感效果。

將身體畫斜一點，踢球的腳要和地面有一定的距離。

腿部曲起的坐姿，只能看到小腿部分。

仰頭時，五官要往上靠一點，這樣才有仰視感～

將泳裝簡化畫成橢圓形即可。

小紅心可以增強場景感。

人物和蛋糕要用不同深淺的色調來區分。

表情是最常用的小圖標,可用在手帳、筆記和便簽貼上。為人物加上常用表情及肢體動作後,就會變得生動、可愛許多哦!

日常小符號

Part 2 隨 手 畫 美 味

美食誰不愛？在這一章裡，我們將教大家如何簡單畫出豐富多樣的美食。我們把美食分為幾類，以便大家輕鬆學習，例如：可愛的水果，富有營養的蔬菜，美味的料理，特色的街頭小吃，可口的零食和好喝的飲品等。

水果與堅果是我們常吃的飯後零食，它們的外形簡單、可愛，可以用簡單的幾何形來概括哦！

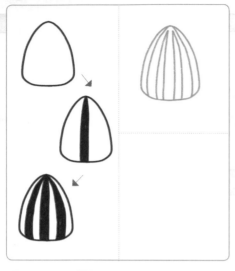

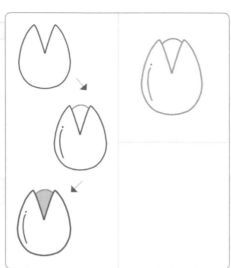

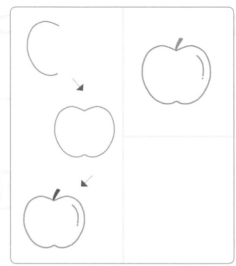

塗色時要向一個方向塗。

畫切開的蘋果時，要用點表現出蘋果籽。

用小方塊表現出高光。

果子

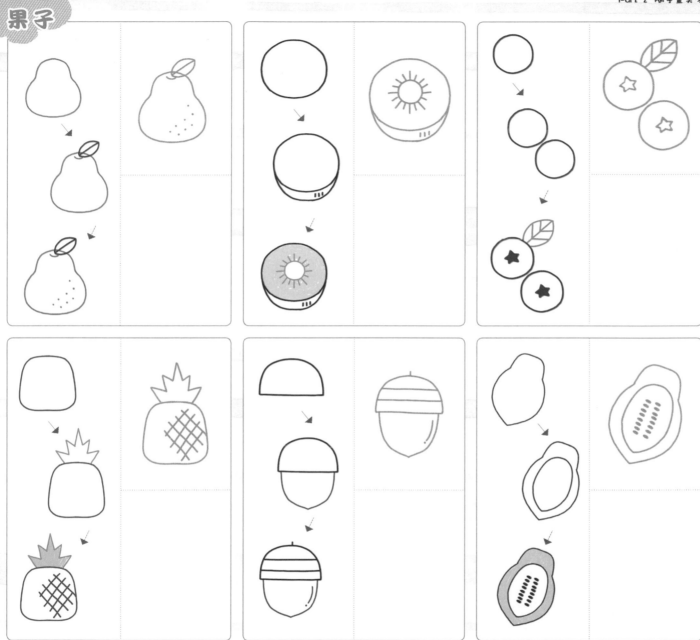

果子

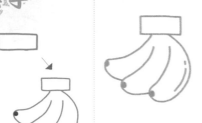

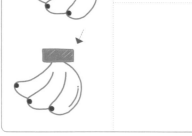

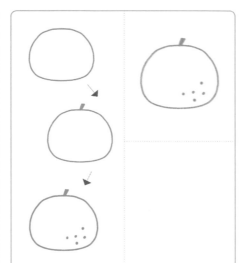

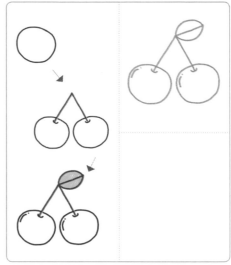

可以给橘子加上葉片以豐富造型。

上色後的橘子看上去更美味了。

注意剖開的橘子要用曲線來表現橘瓣。

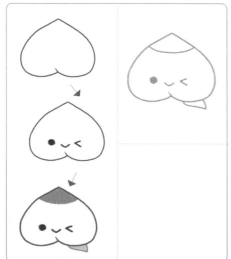

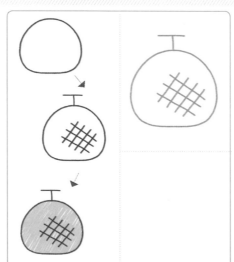

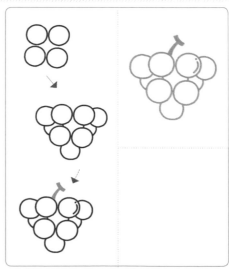

果子

用小點來表現
粗糙的皮。

只需畫出少量
的瓜籽。

在底部畫出微微
彎曲的曲線。

用大紅色填滿
瓜肉，是不是
很鮮艷呢？

用曲線來表現
瓜皮的花紋。

將瓜籽排成
圈狀更可愛。

切開的草莓籽在
中心呈放射狀。

用線條畫出果核上的高光，
讓果核圓潤起來。

用少量的點點表現火龍果的籽。

把栗子概括成水滴形。

用小點點表現檸檬皮的肌理。

用曲線表現核桃仁。

嘗試過簡單的水果後，讓我們來試試蔬菜吧。蔬菜的外形多樣，可適當改變其造型，讓它們看上去更可愛。

上面略窄

用感嘆號表現
表皮的高光。

把蘿蔔的外形
概括成水滴形。

畫出少量的葉片
來概括外形。

用短線條
表現紋理。

對稱的外形
更可愛。

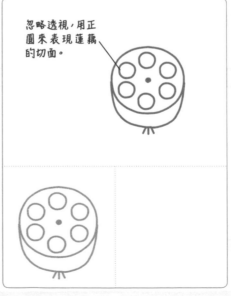

忽略透視，用正
圓來表現蓮藕
的切面。

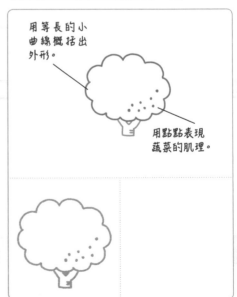

用等長的小
曲線概括出
外形。

用點點表現
蔬菜的肌理。

蔬菜

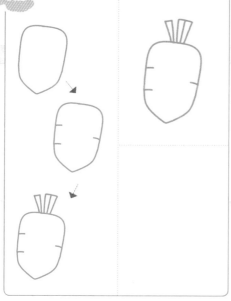

給蘿蔔葉上色，讓蘿蔔看上去更生動。

用小曲線畫出蘿蔔的葉片。

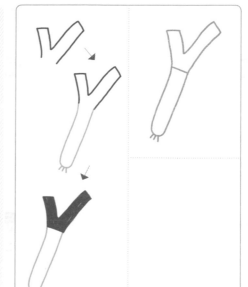

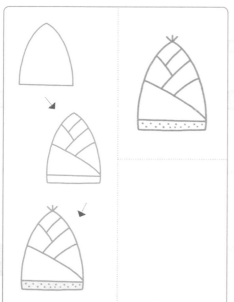

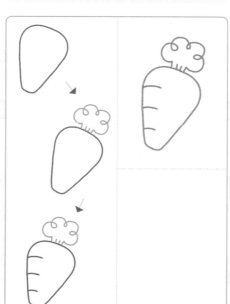

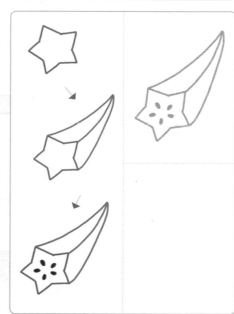

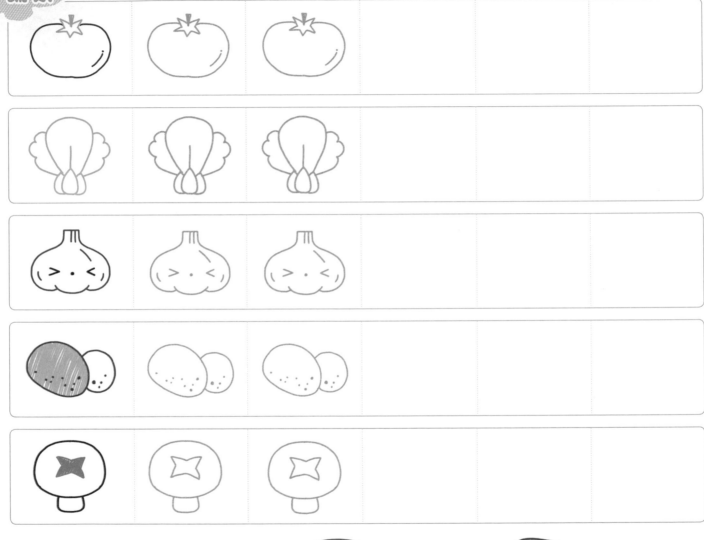

用圓形來表現小蘑菇，要注意蘑菇根部的弧度。

切開的蘑菇要對稱，感覺更可愛。

用較粗的圓柱來表現杏鮑菇的根部。

更多的蔬菜

南瓜的外形要
盡量畫的左右
對齊。

用隨意捲曲的線
條來表現藤蔓。

在樹樁上畫出不
同顏色的蘑菇。

用小點點表現黃瓜的肌理。

豆莢中心處的那顆
豌豆是最大的。

畫出層層包裹的
葉子是表現包菜
的關鍵。

加粗竹筍的桿會更可愛。

美味的甜點總會吸引我們，學會隨手記錄身邊的甜品，將它們畫入手帳裡吧！

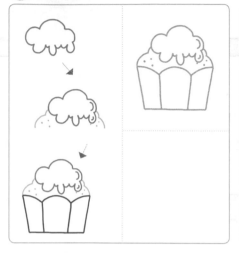

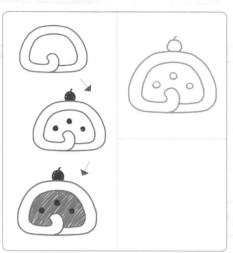

用排斜線的方式為冰淇淋上色。

多畫幾球冰淇淋來變化造型。

將甜筒畫成圓點狀，更有少女氣息。

 甜點

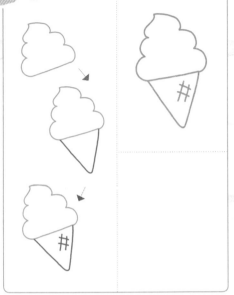

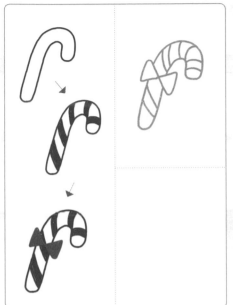

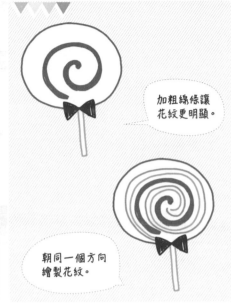

加粗線條讓
花紋更明顯。

朝同一個方向
繪製花紋。

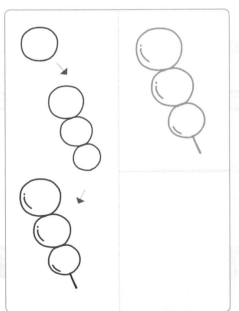

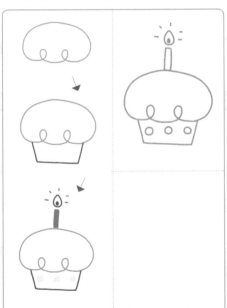

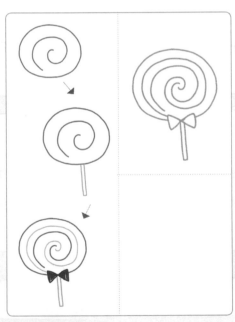

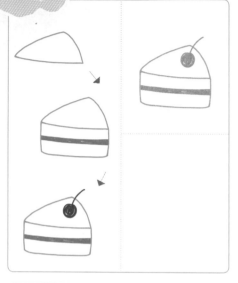

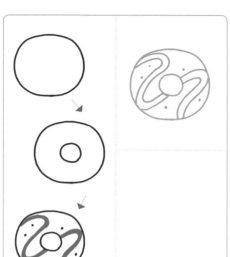

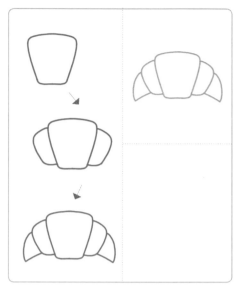

用斜線表現花紋。

用小短線簡單畫出表面的巧克力碎片。

大面積的巧克力顏色不要塗得太深。

甜點

圓點和圓圓的
糖果很相配。

可以試著用
對比色來畫
條紋。

上色時，可適
當留白，顯得
透氣。

把包裝紙的邊緣
畫得更圓潤。

甜點

菠蘿麵包的紋理整體呈倒三角形。

用半圓概括出菠蘿麵包的花紋。

在麵包下方塗上黃色，給人一種煎烤的感覺。

更多的甜點

用曲線來表現紙帶的動態。

無需在乎透視，只用簡單的線條來概括蛋糕外形。

糖果的顏色可以艷麗一些。

畫出有缺口的巧克力更生動哦！

蛋糕的顏色整體偏暖會更可愛。

為麵包加些顏色。

料理真是博大精深啊!我們不一定要會做,但卻可以把它畫下來!把可愛的圖案放入食譜裡,為筆記增添情趣!

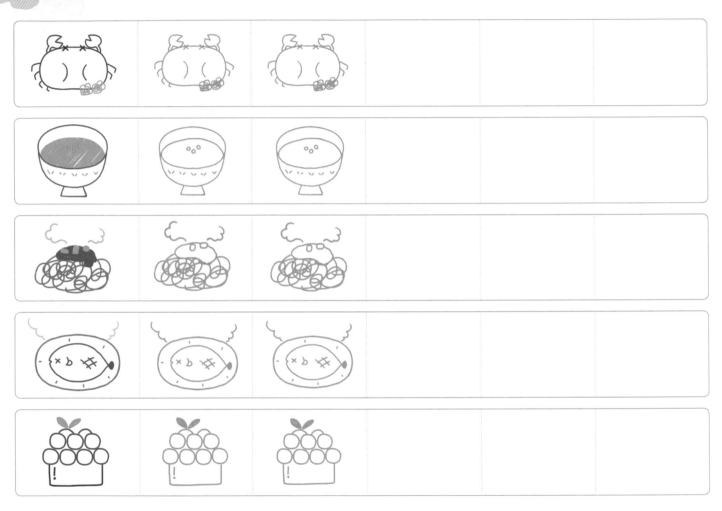

海苔最好用深色來表現。

簡化後面的壽司,可突出前面的壽司。

魚籽的外形可以用小曲線整體概括。

料理

飯糰不要塗色，
畫面會更透氣。

大到好像盒子也
裝不下的飯糰，
很誇張、很萌。

顏色豐富的便當
看上去又營養又美味。

壽司不一定非得
畫成長條形。

可用紅白條紋
來表現鮭魚。

用米飯裹住菜的
壽司類型也不少。

更多的料理

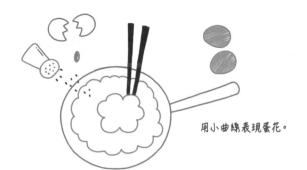

用小曲線表現蛋花。

蝦的外形用半圓形簡化。

繪製餐具時，不必太在乎透視，
可用直線表現鍋底。

畫出各種壽司，以豐富畫面。

用水滴形狀來表現
快要滴落的起司。

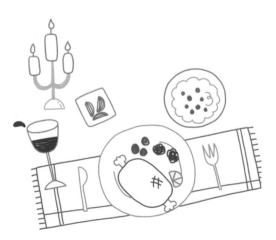

種類繁多的零食總會吸引我們的眼球，一起用五彩斑斕的畫筆來表現它們吧！

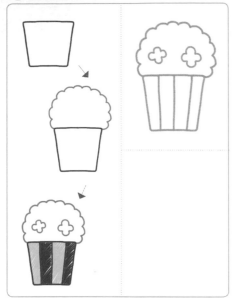

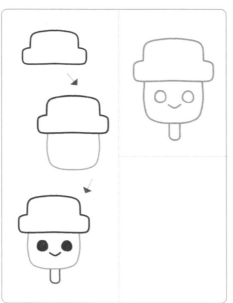

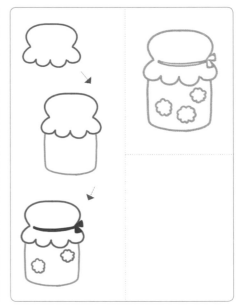

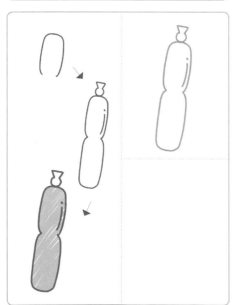

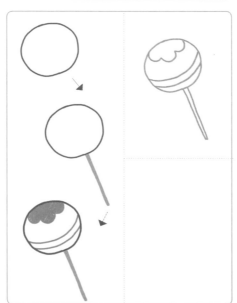

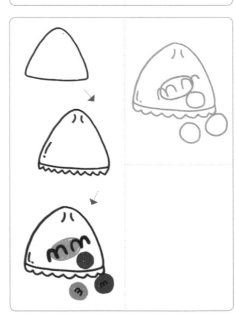

零食

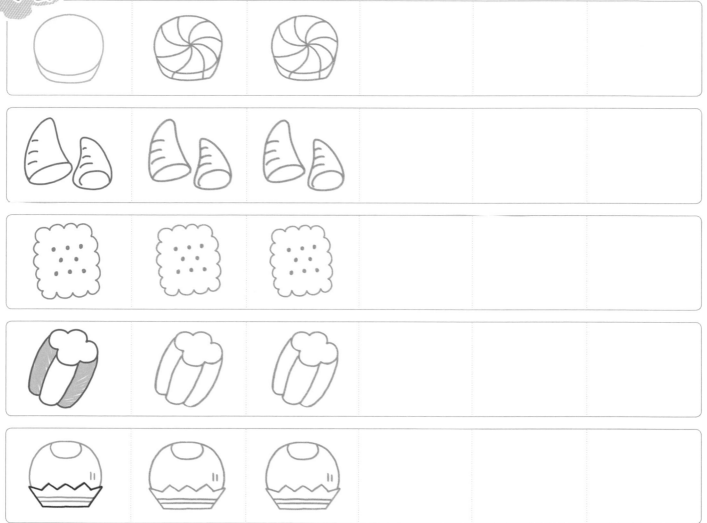

為包裝上色，看上去更有食慾。

用小曲線表現巧克力的外形。

畫個半圓形缺口，以表現被咬過一口。

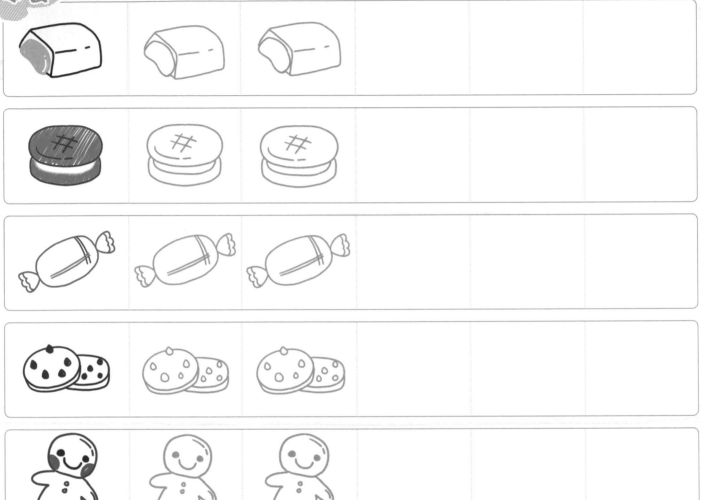

改變五官，讓餅乾有另一種造型。

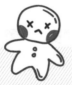

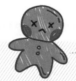

上色時盡量選用淺色。

用深棕色為餅乾娃娃加上用巧克力做成的頭髮。

更多零食

誇張地畫出大泡泡。

為畫面添加一些
漂亮的字母或圖案。

畫出袋中的糖果，
表現出袋子的透明感。

用小符號來表現剝開餅乾
時的脆脆響聲。

把棒棒糖的棍子畫短一些，
這樣更可愛。

糖果的顏色可以
繽紛一些。

用圓點簡化包裝袋上的圖案。

美味的小吃無處不在。當我們發現好吃的食物時,常會立即記錄下來,這也許是個好習慣哦!

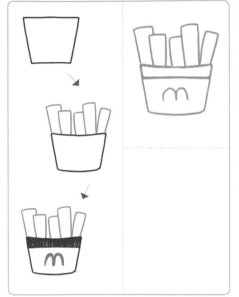

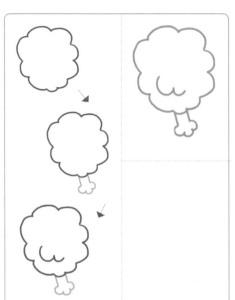

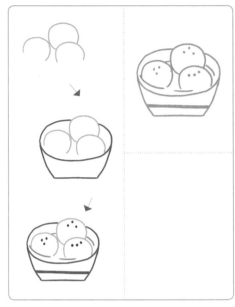

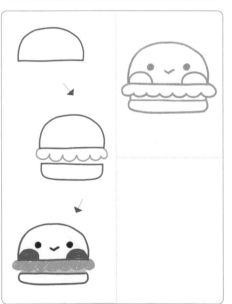

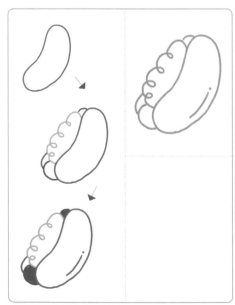

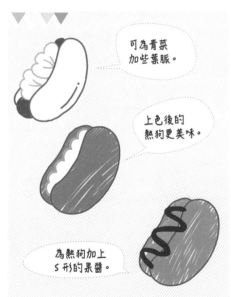

可為青菜加些葉脈。

上色後的熱狗更美味。

為熱狗加上 S 形的果醬。

小吃

用小曲線豐富米粒的造型。

給米飯塗上顏色吧！

糖景色的餐具讓炒飯看上去更好吃。

三明治只需要為側面的麵包上色。

用紅色與粉色來豐富三明治的色彩。

把三明治倒過來，上面加個小標牌。

更多的小吃

把漢堡畫成橢圓形
是不是更可愛呀?

用三角形、橢圓形和圓形表現出
串串上的不同食材。

為食物加些綠色會更有食慾。

掰開的紅薯畫出來更可愛,
記得要加些熱氣符號哦。

捲餅可畫得短一些,這樣更可愛。

夏天的冷飲,冬天的熱飲,喝起來都讓人舒暢,一起來學習繪製漂亮的飲料吧!

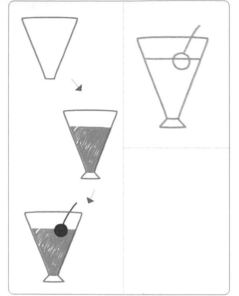

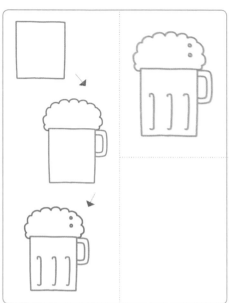

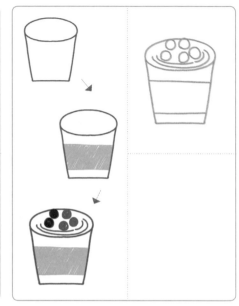

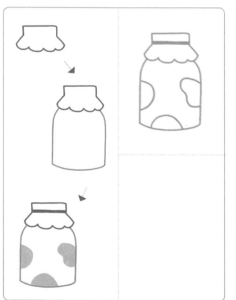

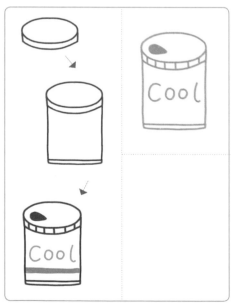

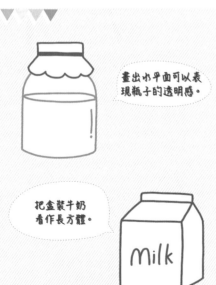

畫出水平面可以表現瓶子的透明感。

把盒裝牛奶看作長方體。

飲品

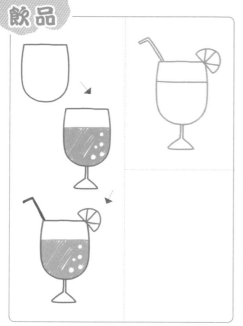

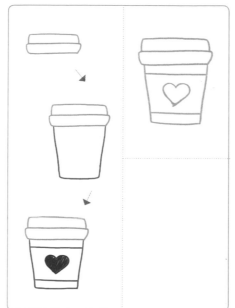

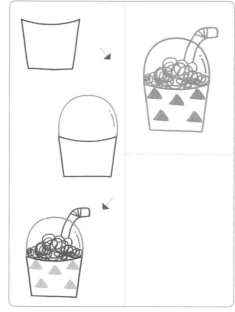

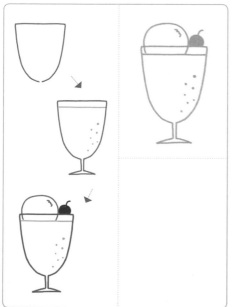

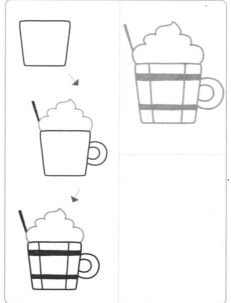

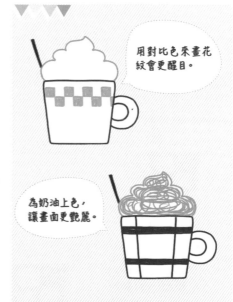

用對比色來畫花紋會更醒目。

為奶油上色，讓畫面更艷麗。

將玻璃杯的邊緣留白
以表現杯子的厚度。

在杯口加片
檸檬。

杯子換個形狀
也不錯哦。

更多的飲品

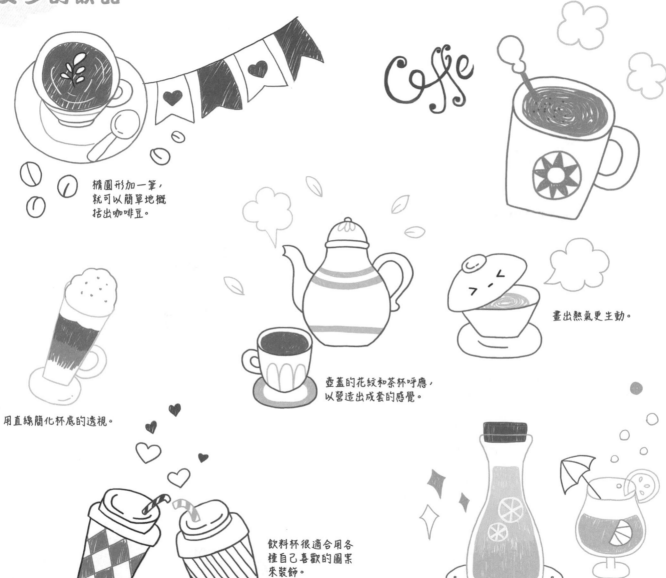

橢圓形加一筆，就可以簡單地概括出咖啡豆。

用直線簡化杯底的透視。

壺蓋的花紋和茶杯呼應，以營造出成套的感覺。

畫出熱氣更生動。

飲料杯很適合用各種自己喜歡的圖案來裝飾。

这是我今日的瘦身餐喔!

为健康加油喔!

早餐	铁	香蕉+牛奶对肠胃好! milk
午餐		+
下午茶		红茶暖胃 自制三明治
晚餐	晚餐少且简	白萝卜煮水 美容养颜

维生素(A B B2 C vc) ✓ 矿物质 ✓
碳水化合物 ✓
蛋白质 ✓

选出一些自己平时爱吃的蔬菜,注意
的搭配.

+ +

把2块
入碗内.
一寸向

③ 把青菜放入开水中煮熟关火,倒入蛋液
放少许油少

健康就從現
在開始,健康
每一天!!!

Part 3 可愛物品一筆畫

身邊的小物品是最好的繪畫對象，如漂亮的衣飾、學習用的文具、做飯的廚具等。將這些生活中的物品通過簡單的畫法畫進手帳中，在本子上記錄生活，是不是很美好呢？

文具是讀書和生活中的常用物品，這些物品是練習繪畫的最好對象哦！

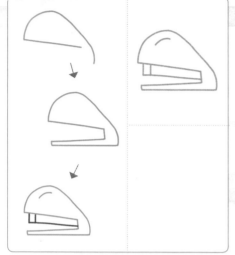

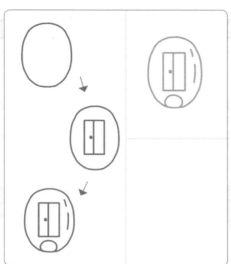

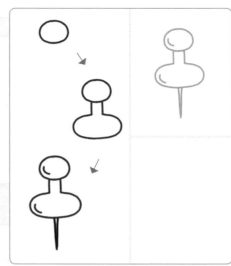

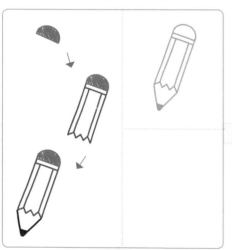

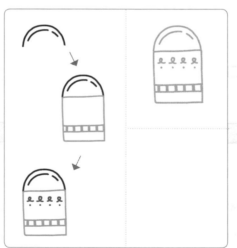

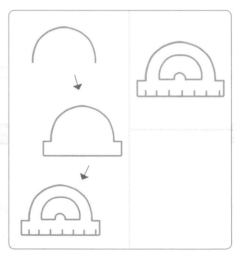

塗色時，筆桿轉折處的棱邊要留白處理。

在鉛筆頂部畫出筆芯的橫截面。

改變一下顏色和形狀就會有不同的感覺。

文具

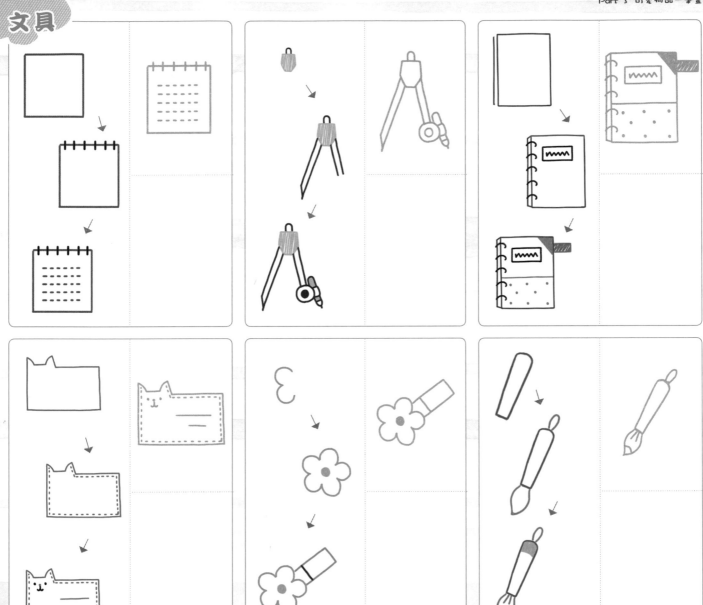

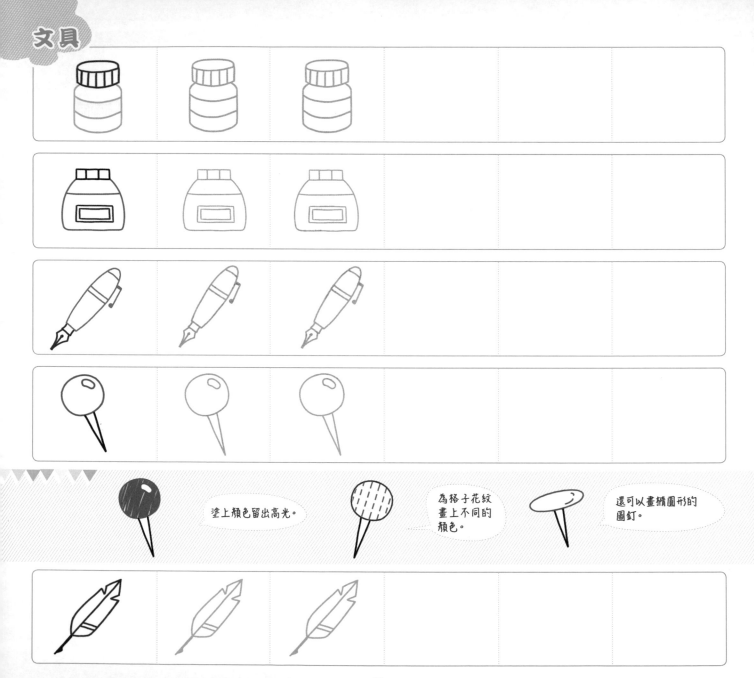

塗上顏色留出高光。

為格子花紋畫上不同的顏色。

還可以畫橢圓形的圖釘。

文具

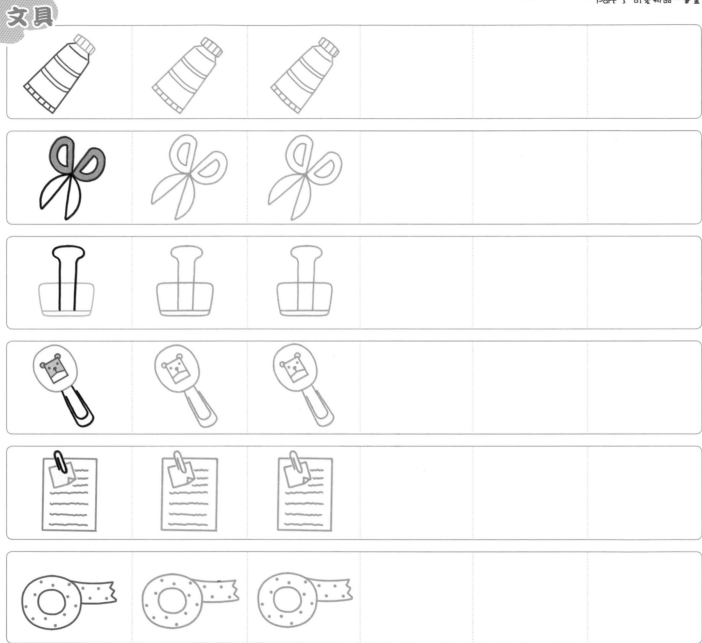

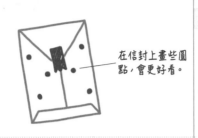

在信封上畫些圓點，會更好看。

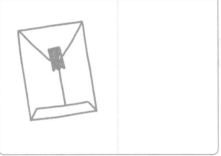

不用太在意透視關係，將紙膠帶完整地畫出來即可。

塗上顏色讓筆與筆之間有所區分。

網狀筆筒的網格要簡潔整齊。

在便利貼上適度添加些小圖案。

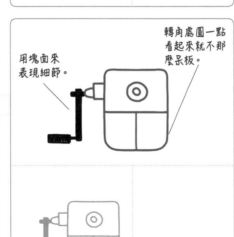

轉角處圓一點看起來就不那麼呆板。

用塊面來表現細節。

可以在顯示屏處塗滿灰色。

更多的文具

本子外皮上的細節可以簡化。

簡潔利落的輪廓
看起來更精緻。

加上兩滴濺出來的
墨水會更生動。

要把文件夾側面的
厚度畫出來哦!

在顏料盤上畫上
顏料會更形象。

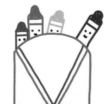

先畫出蠟筆盒再畫出
五顏六色的蠟筆。

為彩色蠟筆加上
可愛的五官萌萌噠。

廚具

廚房裡的廚具都有自己可愛的一面，把這些廚具畫成可愛的小圖案會很不錯哦！

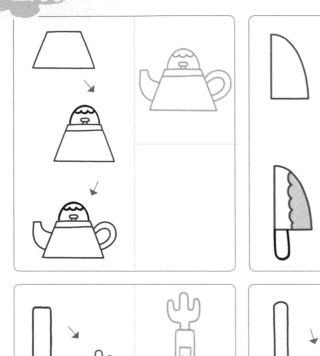
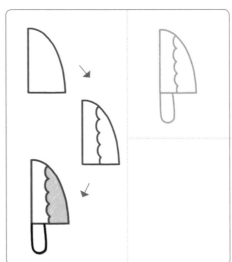
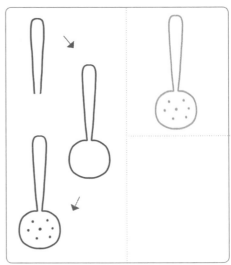
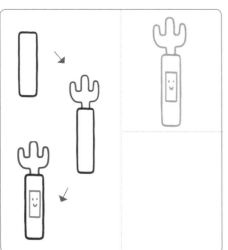
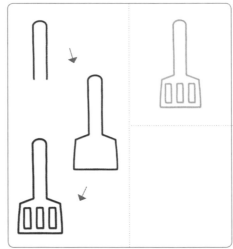
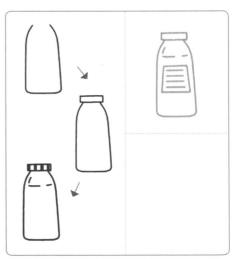

在叉柄上畫上格子圖案，看起來更精緻。

也可以將叉子換成勺子。

如果把叉柄換成波浪形會可愛。

廚具

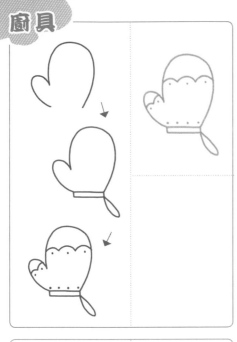

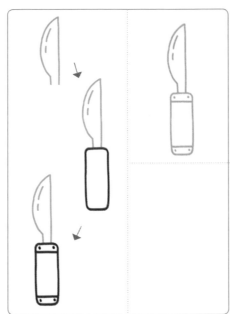

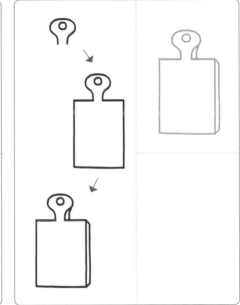

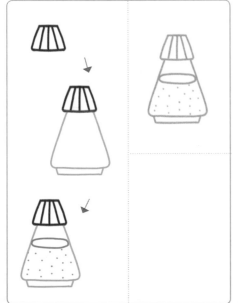

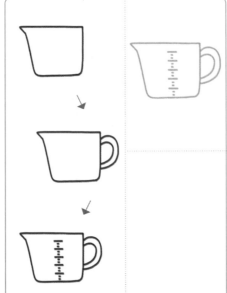

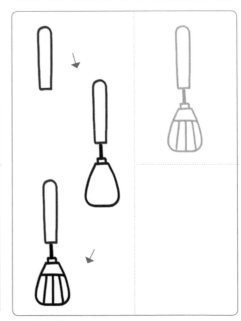

將頂面和立面全都畫出來，清楚表現麵包機的形態。

畫出刻度線，圖案不僅比較精緻還會飽滿一點。

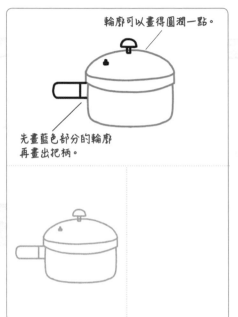

輪廓可以畫得圓潤一點。

先畫藍色部分的輪廓再畫出把柄。

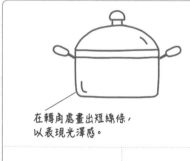

在轉角處畫出短線條，以表現光澤感。

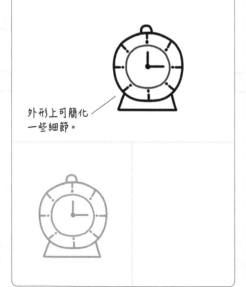

外形上可簡化一些細節。

按鈕上的小細節可用點點來表現。

廚具

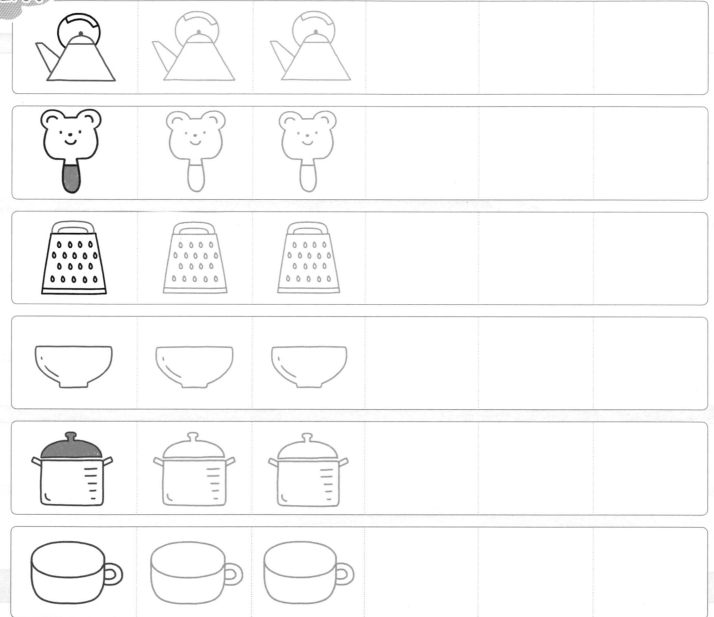

更多的廚具

廚房的一角也可以畫成
可愛的小圖案哦。

為刀叉的柄添加些
花紋和細節。

開瓶器的輪廓
畫圓潤一點較
可愛～

將擀麵棍的中間部分畫成方
形,是平視角度的形狀。

上面疊放的杯子
可傾斜一點。

漏勺和鍋鏟的鏤空
部分用線條表示。

在圍裙上畫出裝飾的小圓點。

用冷色畫外輪廓,
再用暖色畫出湯的顏色。

畫出平底鍋的側面部分。

儲物罐的外形可以稍微變形,畫可愛一點,圓一點。

調料罐的顏色可以
靚麗一點。

把喜歡的服飾用小圖案記錄在本子上,就可以看到生活中的點點滴滴了。

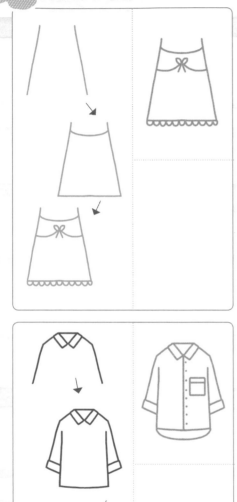

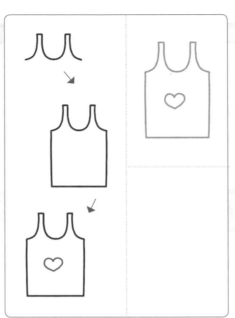

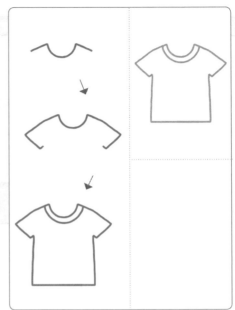

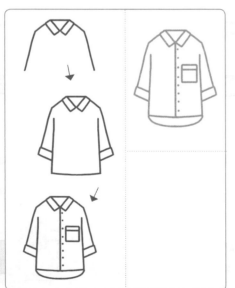

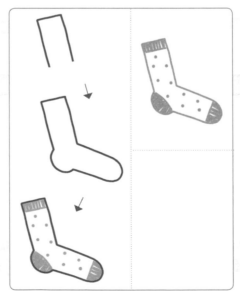

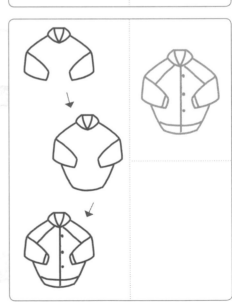

服飾

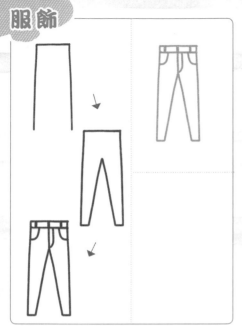

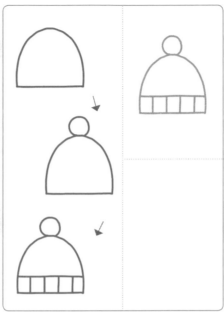

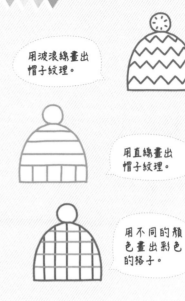

用波浪線畫出帽子紋理。

用直線畫出帽子紋理。

用不同的顏色畫出咖色的格子。

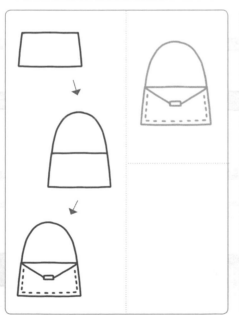

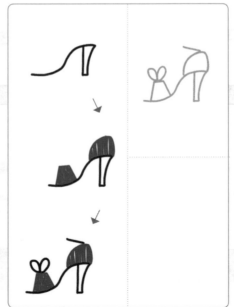

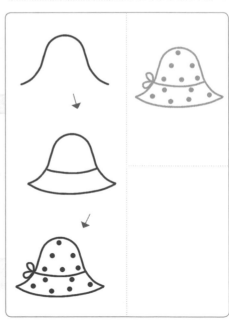

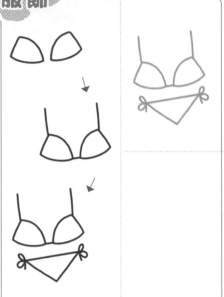

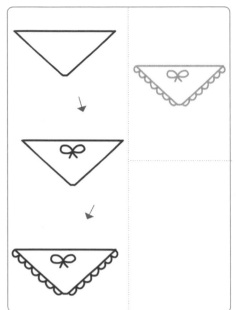

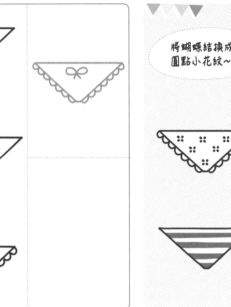

將蝴蝶結換成
圓點小花紋～

除了點狀花紋
以外還可以畫
成小碎花圖案。

用擄色塗上
條紋花紋。

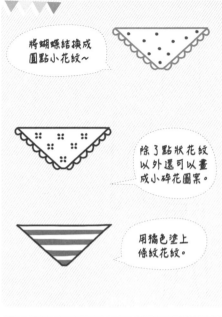

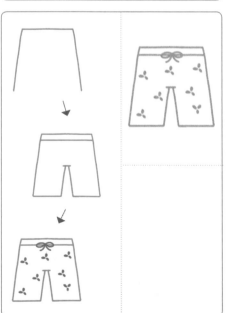

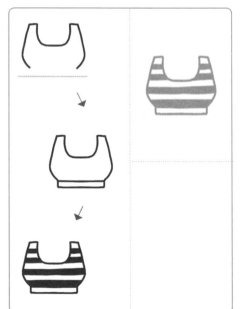

服飾

在蝴蝶結上畫出條狀花紋。

圓形的蝴蝶結多了一份可愛、俏皮感。

適合女生的心形蝴蝶結。

更多的服飾

要畫出衣服上的褶皺線。

短袖和襯衣是折好的，
外形和細節都呈方形。

手提包的外形可簡潔一點。

為毛衣畫出高領，
再畫出領口與袖口
上的細節。

可以為零錢包上
畫上可愛的五官。

內衣的底部是一條弧線。

在包包底部畫出褶皺線。

在手套上畫上貓
頭鷹，可愛極了。

裙子的褶皺用
弧線表現出來。

鞋子和鞋帶的顏色
要區分開來。

鞋子的側面，
形狀要簡潔。

帽子、圍巾和手套用固定
的配色畫出成套感。

化妝品和一些漂亮的首飾是女生的最愛，何不將這些好看的飾品全畫下來呢？

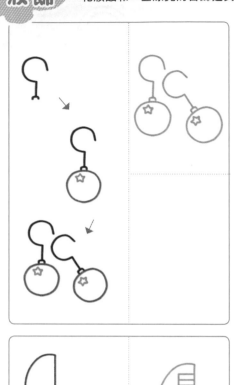

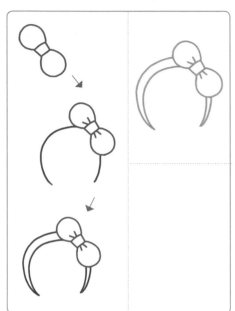

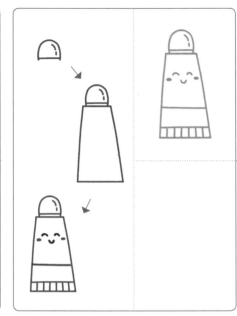

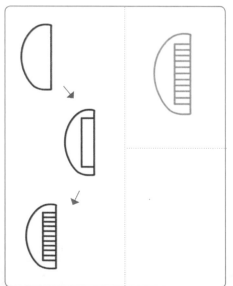

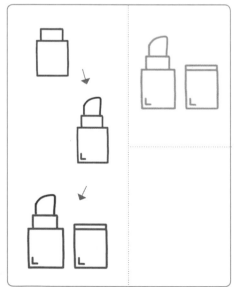

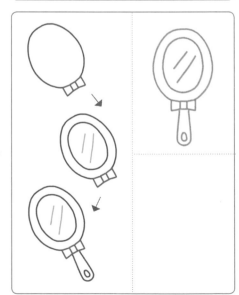

妝飾

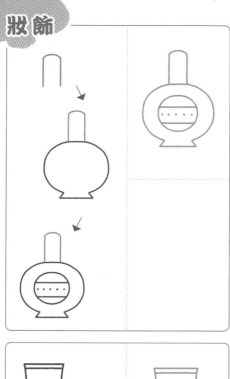

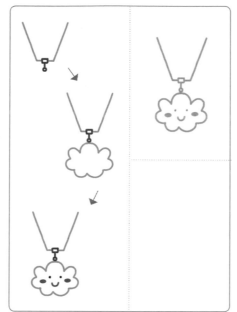

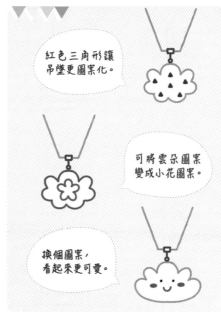

紅色三角形讓
吊墜更圖案化。

可將雲朵圖案
變成小花圖案。

換個圖案,
看起來更可愛。

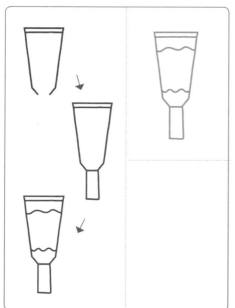

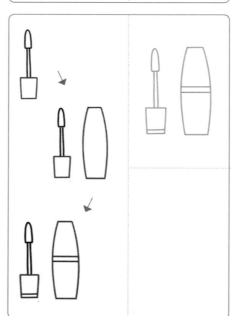

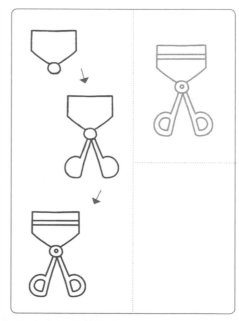

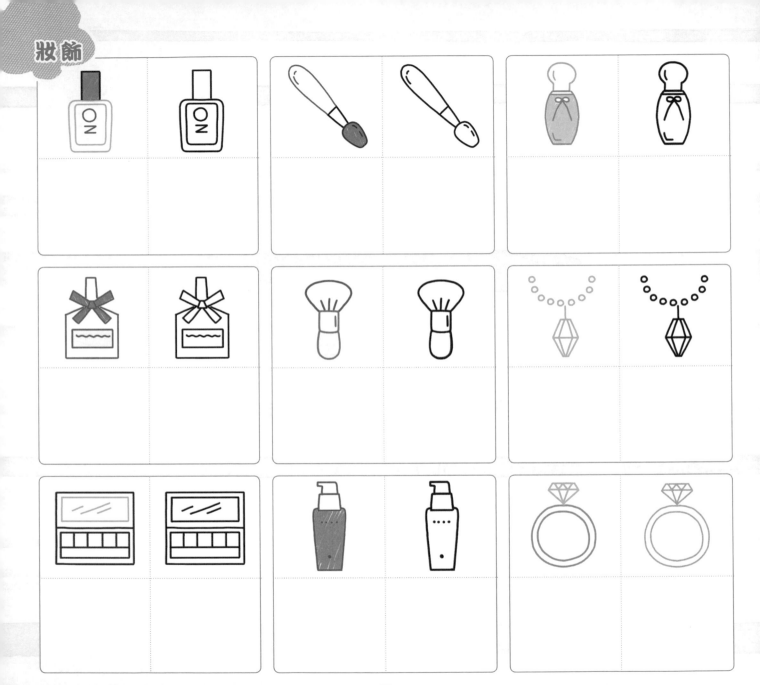

更多的妝飾

盡量將珍珠的大小統一。

粉刷的外形短一點，胖一點。

簡化梳子上半部的細節，只用線條來概括。

省略細節，單用線條來表現。

瓶口處要畫出旋轉的褶線。

在指甲油瓶上加上蝴蝶結會更可愛。

在心形耳墜上添加表現光澤感的線條。

眼影盒是格子狀的圓盒。

要注意眼線筆的筆頭結構哦！

用雙線畫出心形耳釘。

用條紋來表現粉餅盒上的鏡子的反光。

用短線條概括出睫毛刷。

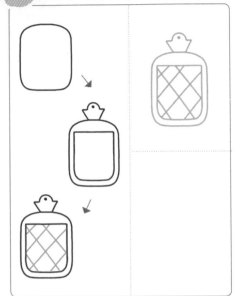

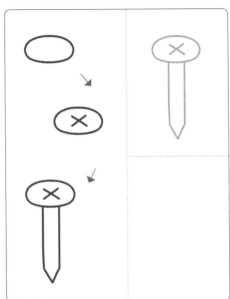

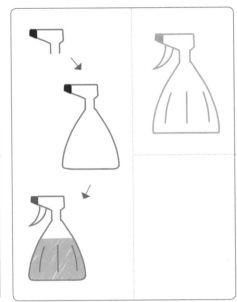

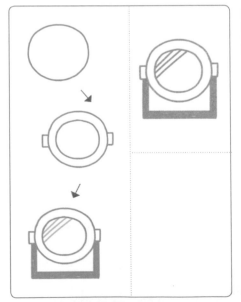

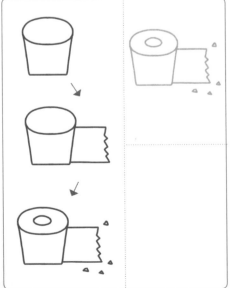

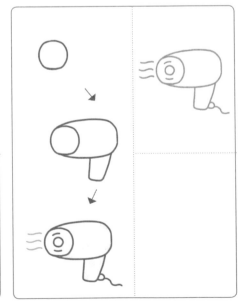

日用品

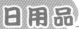

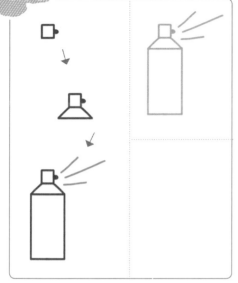

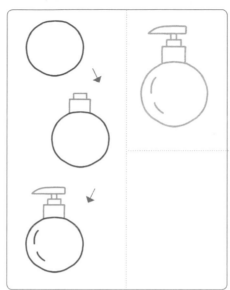

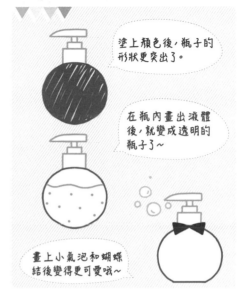

塗上顏色後,瓶子的形狀更突出了。

在瓶內畫出液體後,就變成透明的瓶子了~

畫上小氣泡和蝴蝶結後變得更可愛哦~

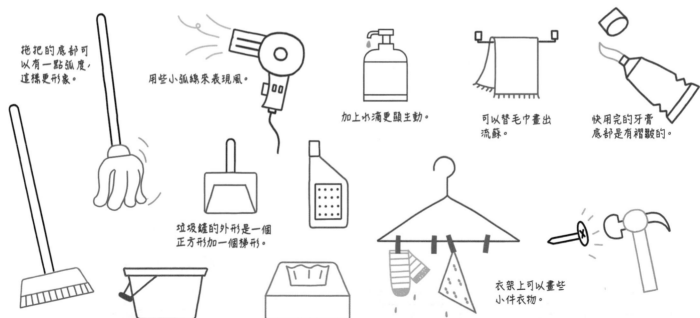

拖把的底部可以有一點弧度,這樣更形象。

用些小弧線來表現風。

加上水滴更顯生動。

可以替毛巾畫出流蘇。

快用完的牙膏底部是有褶皺的。

垃圾鏟的外形是一個正方形加一個梯形。

衣架上可以畫些小件衣物。

用可愛、誇張的形式將家用電器畫出來吧！

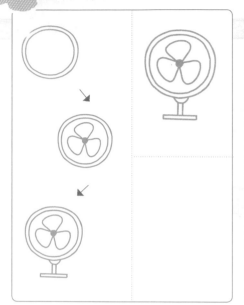

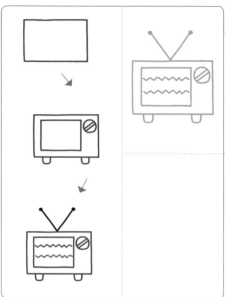

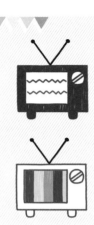

塗顏色時可以留
些縫隙，看起來
比較透氣。

在屏幕上塗上顏
色，看起來更有趣
一些。

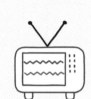

把稜角畫圓一點，
外形 Q 一點。

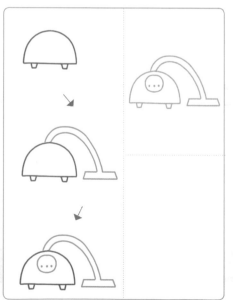

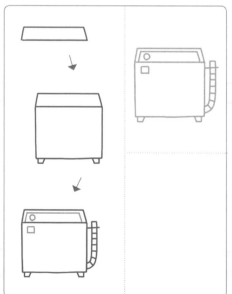

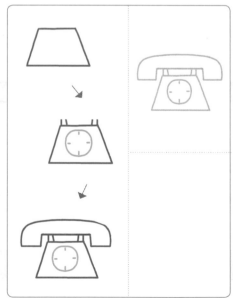

家電

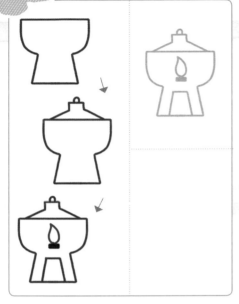

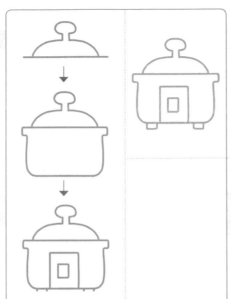

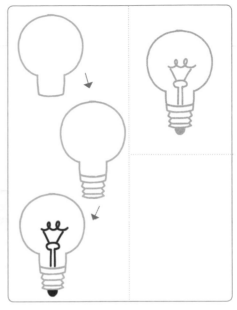

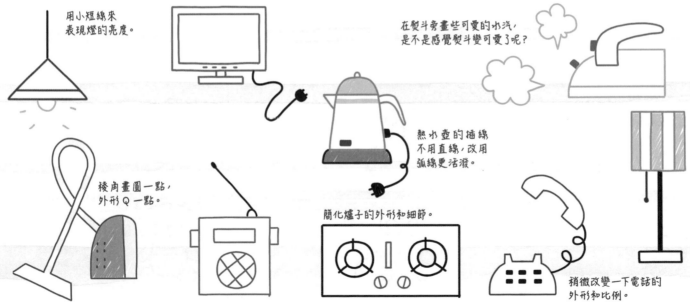

用小短線來
表現燈的亮度。

在熨斗旁畫些可愛的小汽，
是不是感覺熨斗變可愛了呢？

棱角畫圓一點，
外形Q一點。

熱水壺的插線
不用直線，改用
弧線更活潑。

簡化爐子的外形和細節。

稍微改變一下電話的
外形和比例。

　回憶一下小時候愛玩的玩具有哪些，試著畫出來當成童年回憶！

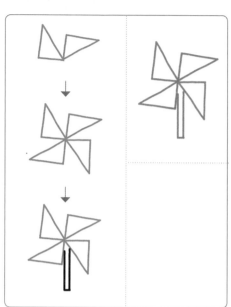

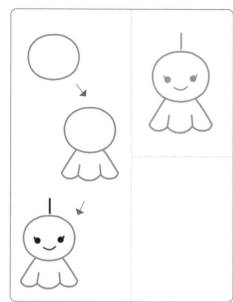

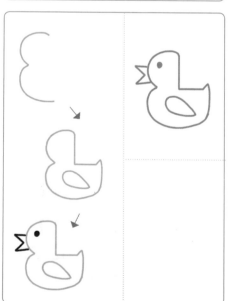

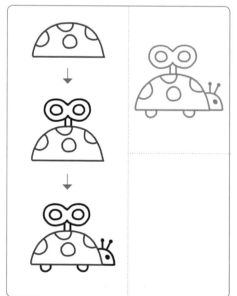

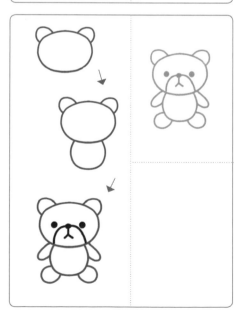

更多的玩具

用小圓點來裝飾風鈴。

誇張玩具直升飛機的
外形和比例。

用色塊來表現細節。

結合線條、塊面及點
來做表現。

誇張表現外形比例。

把兔子的腿畫長一點，
這樣更有趣。

機器人身上的細節
可省略掉。

將陀螺的繩子
畫成飄舞的狀態。

在火車頭上畫出
雲朵狀的小蒸氣。

搭配多種靚麗顏色，
讓顏色更豐富。

圖案化、卡通化
陀螺。

外形簡單的物體
可用顏色來提升
可愛度。

可以簡化木馬
的外形。

這些雜貨小物點綴著我們的生活，可能在手邊也可能在角落裡，讓我們一一隨筆記下這些小物吧！

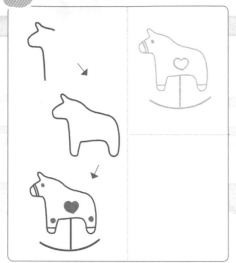

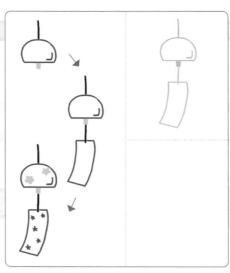

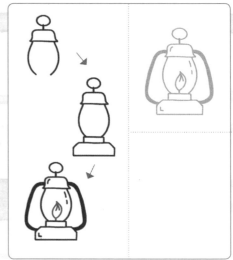

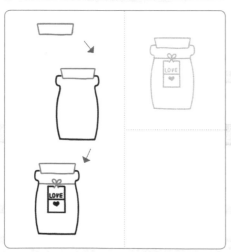

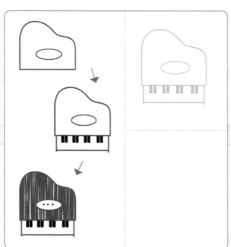

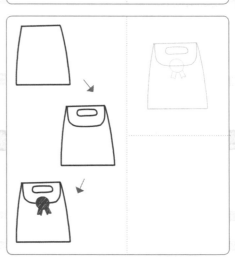

畫出瓶內物品。

換個形狀
也不錯。

塗上顏色看起來
會更飽滿。

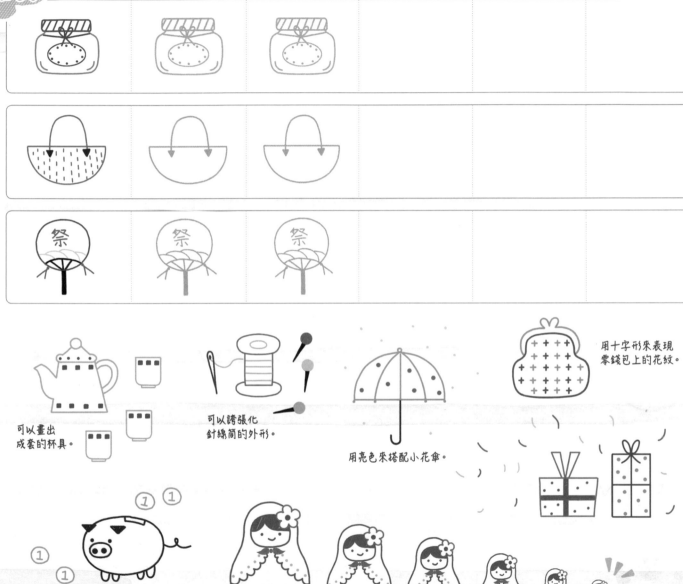

可以畫出
成套的杯具。

可以誇張化
針線筒的外形。

用亮色來搭配小花傘。

用十字形來表現
零錢包上的花紋。

在橢圓的基礎上畫出細節。

從大到小畫出
俄羅斯套娃來。

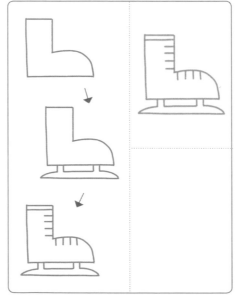

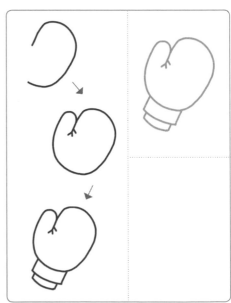

興趣

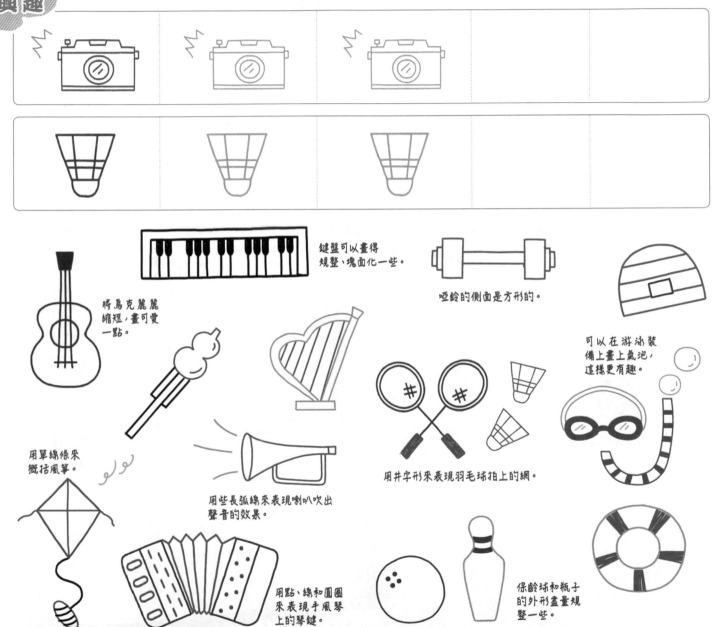

鍵盤可以畫得
規整、塊面化一些。

啞鈴的側面是方形的。

將烏克麗麗
縮短,畫可愛
一點。

可以在游泳裝
備上畫上氣泡,
這樣更有趣。

用單線條來
概括風箏。

用井字形來表現羽毛球拍上的網。

用些長弧線來表現喇叭吹出
聲音的效果。

用點、線和圓圈
來表現手風琴
上的琴鍵。

保齡球和瓶子
的外形盡量規
整一些。

89

本章所畫的小物品可以運用在手帳裡，
記手帳時把文字換成可愛的小圖案，這
樣是不是既有趣又能學會畫畫呢？

日常小符號

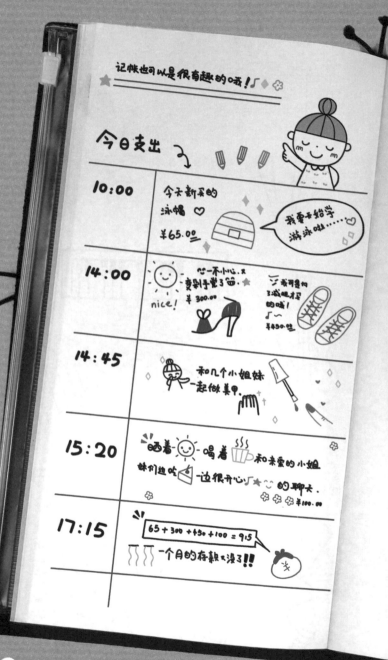

Part 4 繪出萌萌的大自然

翠綠的植物和可愛的動物總是那麼招人喜愛。在這一章裡,我們將教大家
如何簡單地畫出可愛的小動物與千姿百態的植物。

花的外形千姿百態,讓我們一起來學習如何用最簡單的方法畫出它們吧!

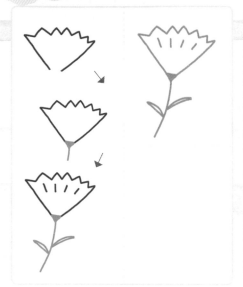

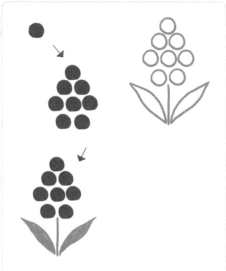

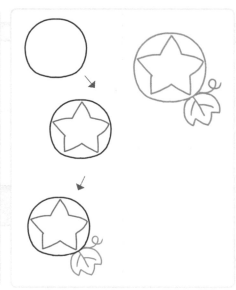

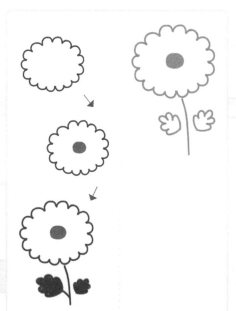

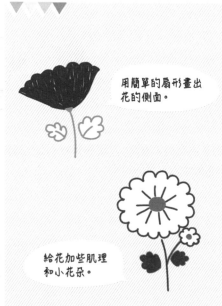

用簡單的扇形畫出花的側面。

給花加些肌理和小花朵。

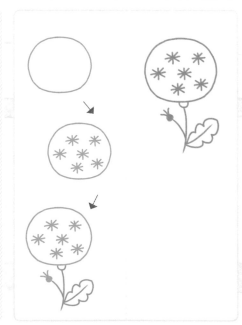

花朵

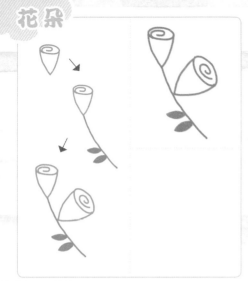

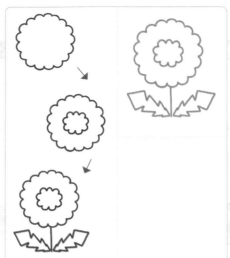

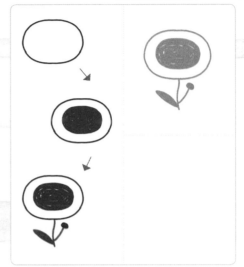

畫出同等大小的花瓣來表現花朵的正面。

簡化花朵的側面。

可畫些花朵的肌理。

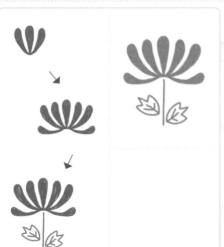

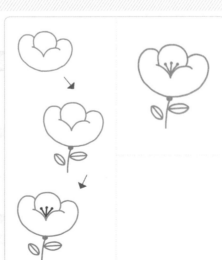

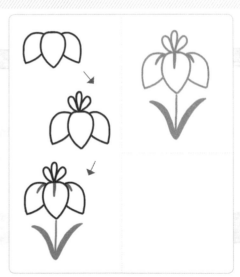

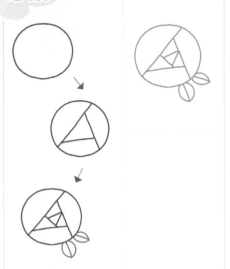

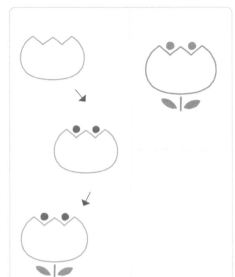

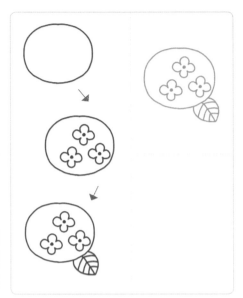

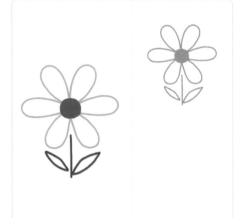

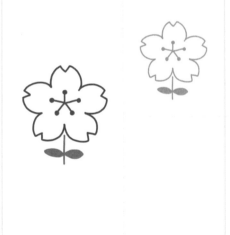

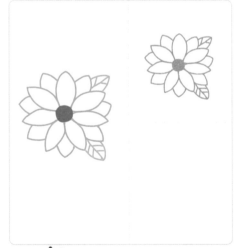

含苞待放的花朵。

給花朵塗滿顏色，顯得更鮮艷了。

畫兩朵花會不會更生動？

花朵

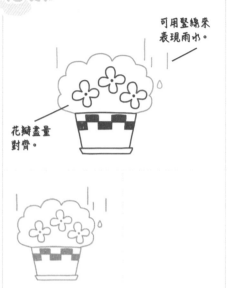

可用豎線來
表現雨水。

花瓣盡量
對齊。

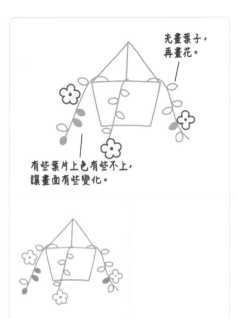

先畫葉子，
再畫花。

有些葉片上色有些不上，
讓畫面有些變化。

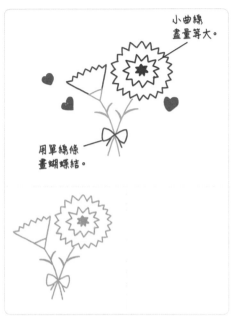

小曲線
盡量等大。

用單線條
畫蝴蝶結。

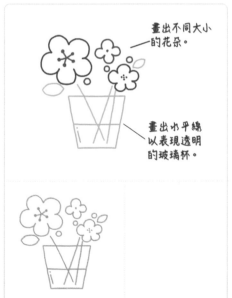

畫出不同大小
的花朵。

畫出水平線
以表現透明
的玻璃杯。

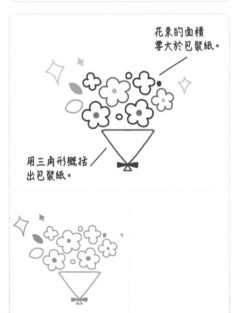

花束的面積
要大於包裝紙。

用三角形概括
出包裝紙。

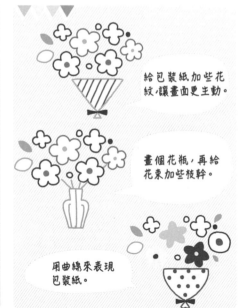

給包裝紙加些花
紋，讓畫面更生動。

畫個花瓶，再給
花束加些枝幹。

用曲線來表現
包裝紙。

向日葵還可以用長形花瓣來表現。

可以用短直線為花瓣加些肌理。

更多的花朵

畫出不同大小的桃花。

花環上的顏色盡量不要太多。

用小曲線來表現風鈴花。

畫出捲曲的細藤來表現
藤蔓花朵。

以簡筆畫出一些飄揚的
蒲公英，使畫面更生動。

草木為人帶來清新的感覺，一起用最簡單的方法來表現它們吧！

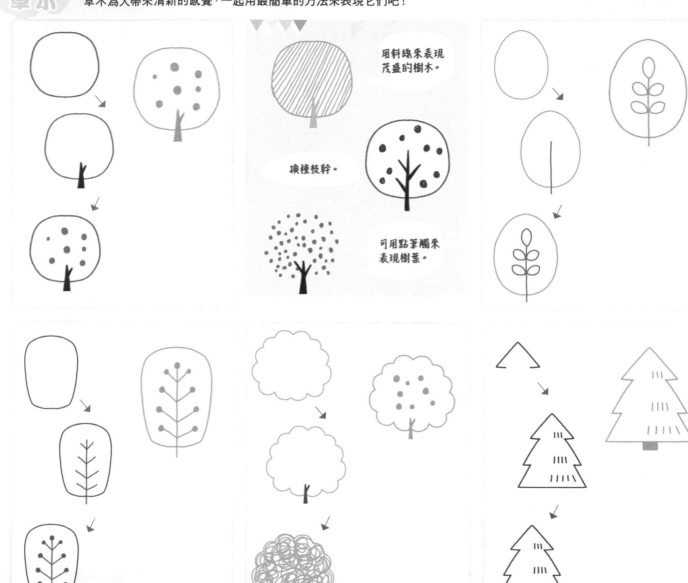

用斜線來表現
茂盛的樹木。

換種枝幹。

可用點筆觸來
表現樹葉。

發芽的葉片較小。

用折線完成樹樁底部。

葉片的兩端較尖。

用橫線表現花斑。

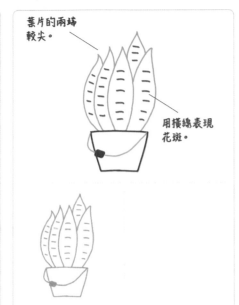

彎曲的藤蔓使植物更具活力。

用梯形概括花盆的外形。

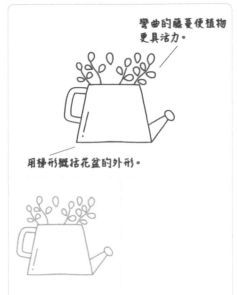

心形的葉片較圓潤。

較大的葉片枝幹相對粗些。

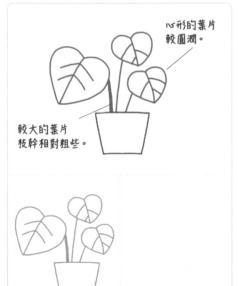

用點來表現表面肌理。

最下端的仙人掌最大。

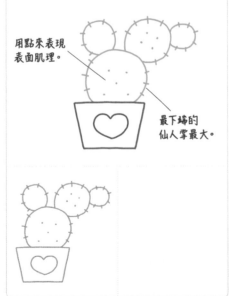

畫個半圓形就是仙人球了。

畫出較長的橢圓形就是仙人柱。

給仙人掌加些小花,又是不一樣的感覺。

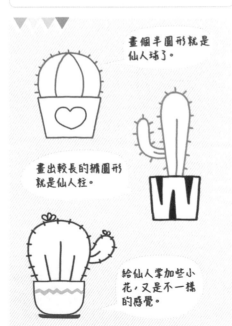

草木

— 99 —

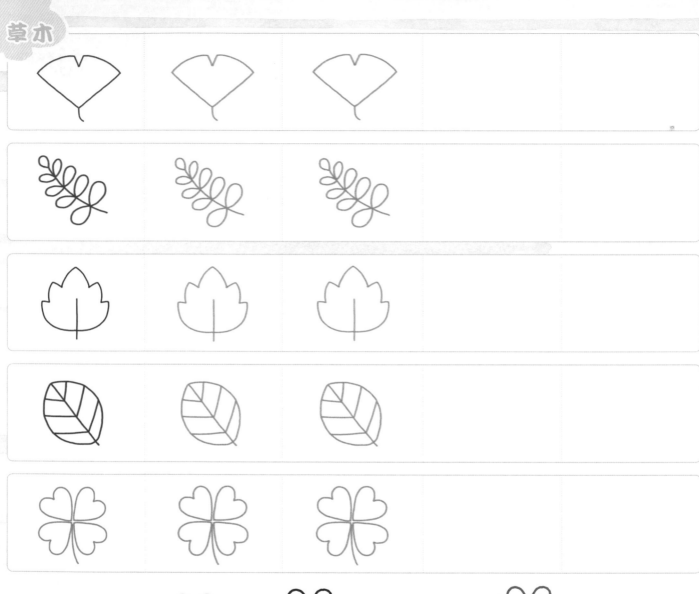

給四葉草上色，
更有生機。

換個可愛的
粉色。

加些花紋試試。

更多的草木

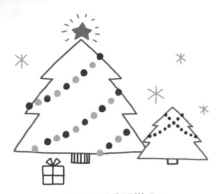

樹上裝飾便是聖誕樹啦！

春天的葉芽較稀疏較少。

畫出飄落的黃色葉片
表現出秋季的樹木。

樹枝由簡單的三角形組成。

竹子的枝頭是漸漸變尖的。

用曲線來表現柳樹的柔韌感。

換種葉片，換個顏色
又是另一種植物啦！

遠處的樹木可簡化。

蘆葦被風吹動時是朝一個方向擺動的。

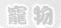
小寵物多種多樣，一起來認識並畫出這些神奇的可愛小動物吧！

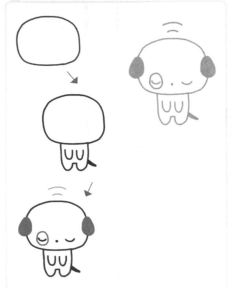

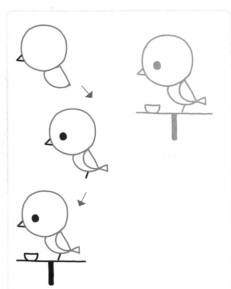

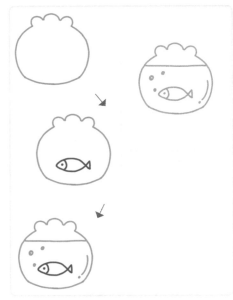

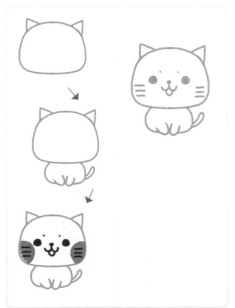

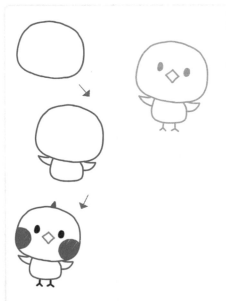

換個品種。

換個形狀
也不錯。

換個大點的魚缸
多養幾條魚。

寵物

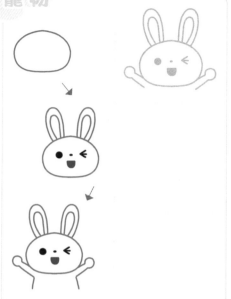

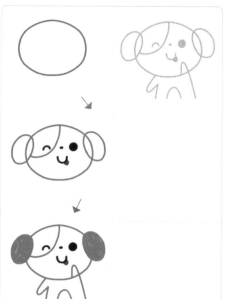

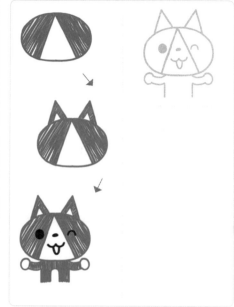

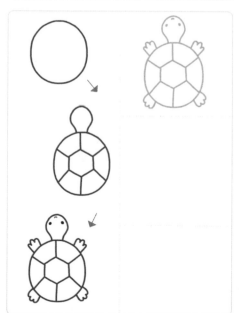

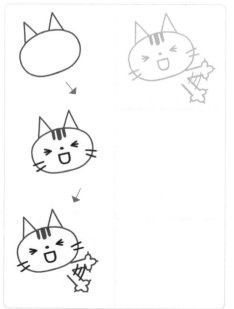

加上粉色的
臉蛋及手掌。

肉肉的貓爪
是貓咪的萌
點哦。

換個贊手勢就
可以當作貓咪
小圖標。

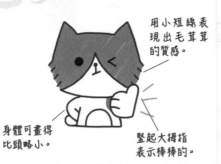

用小短線表現出毛茸茸的質感。

身體可畫得比頭略小。

豎起大拇指表示棒棒的。

用打圈的線條表現凌亂的心情。

用曲線概括捲毛狗的外形。

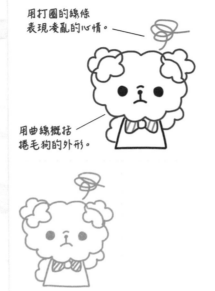

將五官畫在正中間。

兩支爪爪緊緊靠在一起。

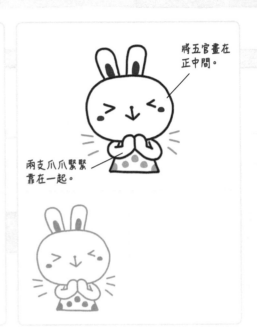

用小橢圓形畫出倉鼠的耳朵。

兩隻手向外打開。

向外凸出的臉蛋更可愛。

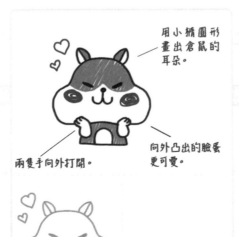

換種耳朵和眼睛，表現出另一種可愛倉鼠。

換種眼睛，用線條表現出可愛臉蛋。

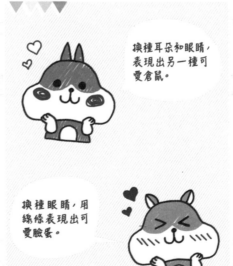

用橢圓形概括出頭部。

畫些濺出的淚水更顯生動。

五官大致在面部的中部略下。

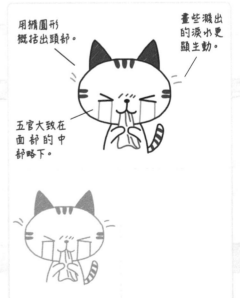

寵物

用問號表現出疑惑感。

用圓形概括拿書的手。

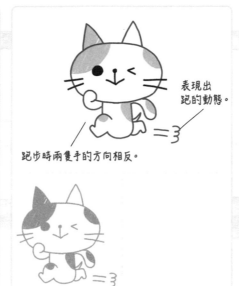

表現出跑的動態。

跑步時兩隻手的方向相反。

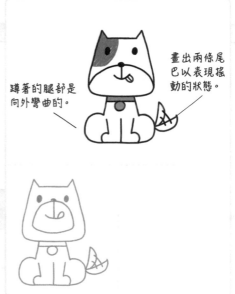

畫出兩條尾巴以表現搖動的狀態。

蹲著的腿部是向外彎曲的。

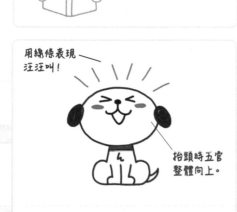

用線條表現汪汪叫！

抬頭時五官整體向上。

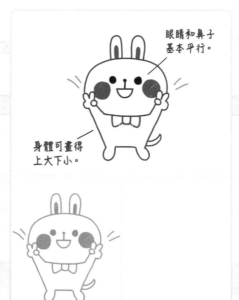

眼睛和鼻子基本平行。

身體可畫得上大下小。

綠色的兔子更加男性化.

換雙彎曲的眼睛顯得更開心呢！

換種花紋試試。 換種眼睛
感覺也不一樣了。 畫出鬍鬚!

 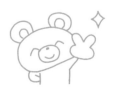

更多的寵物

畫出大大的耳朵與
熊區別開來。

五官整體偏上,
表現出抬頭的樣子。

大大的骨頭可以顯出狗狗的嬌小。

畫出捲毛狗短短的尾巴。

用小曲線來表現發抖的小狗。

兔子的臉畫大些顯得更萌。

畫出滾落的線球,
便畫面更生動。

可用紅心來表現
狗狗的鼻子。

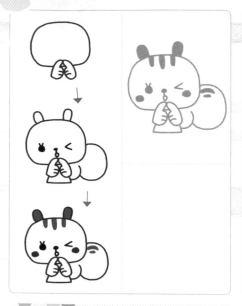

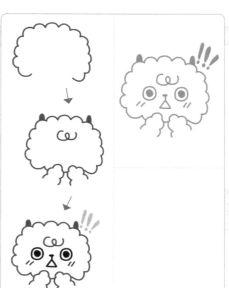

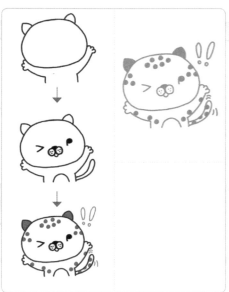

畫一隻奔跑的羊。

將臉塗成色塊，
是不是更簡潔呢！

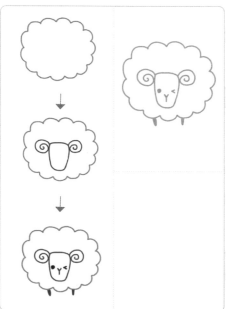

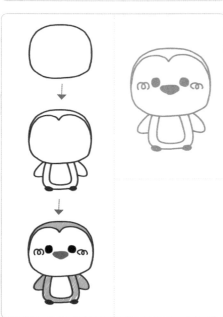

陸地動物

把鼻子畫成瓜子形。

身體可畫得比頭略小一些。

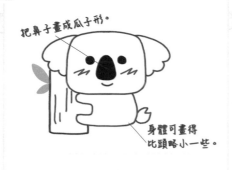

畫出大大的臉蛋更可愛喔!

豬是兩根手指的喔!

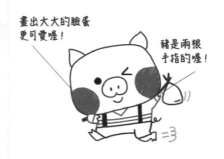

用簡單的曲線概括出毛髮。

用兩個圈來表現鼻子。

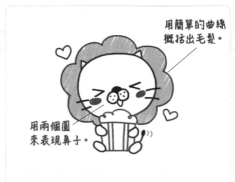

用半圓形來表現老虎的耳朵。

老虎的鼻子可畫方一些。

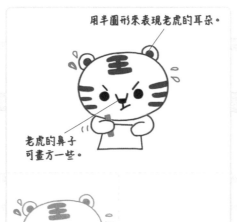

用簡單的三角形概括出狐狸的花斑。

尾巴是區別狐狸或是松鼠的關鍵哦。

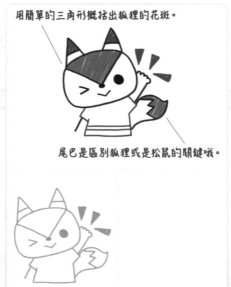

換成粉色是不是更女性化呢?

兩隻手向上更開心!

用曲線來表現
大象的耳朵。

用小水滴來表現噴出的水花。

尾巴由細變粗。

眼部花紋是和
臉部相連的。

用梯形概括出牛臉的外形。

生氣時常用
的符號。

用圓圈表現
出受驚嚇時
的眼睛。

嘴巴可畫的
大一些。

用黃色曲線來表現
受驚嚇的神情。

外輪廓的曲線盡量大小一致。

用一些小曲線來
表現捲毛。

大大的眼睛再加些
睫毛就是母羊駝了。

換個顏色試試！

陸地動物

畫出兩個駝峰
會更像駱駝。

畫出頭頂上的
毛會更可愛!

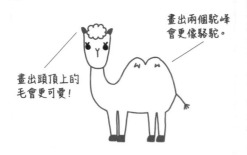

用簡單的曲線概括出藏獒的毛髮。

藏獒的頭比較大。

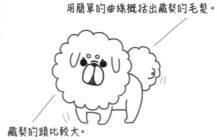

袋鼠的身體
可以概括成
梯形。

袋鼠的尾部
很大。

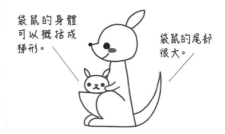

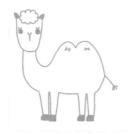

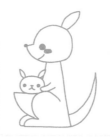

扁扁的嘴巴
更像鴨子了。

鴨腳比雞腳
圓潤。

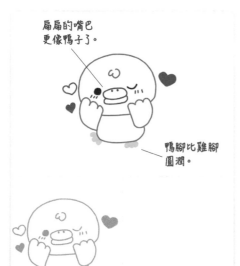

蛇的舌頭是
分開的。

可用幾何形
來表現花紋。

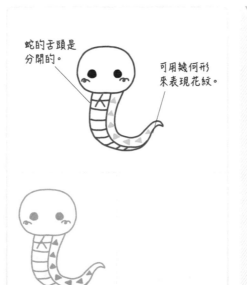

換種眼睛
更可愛!

換成圓圓的花斑
是不是也很可愛?

給猴子上色。

畫出大大的
猴耳朵是不
是更可愛？

換個紅心臉！

更多的陸地動物

畫出梅花鹿的花紋。

雪撬犬在雪地裡留下了
可愛的腳印。

蜥蜴的尾巴又長又捲。

用大圓點來表現雞叫聲。

眼睛猴的眼睛特別大。

畫出汗水，加條綠帶，
這樣更有動感。

奶牛的角很小。

用小三角形表現地鼠探出頭時的驚奇心情。

水生動物的體形一般都很柔軟，一起來認識並畫出這些神奇的小動物吧！

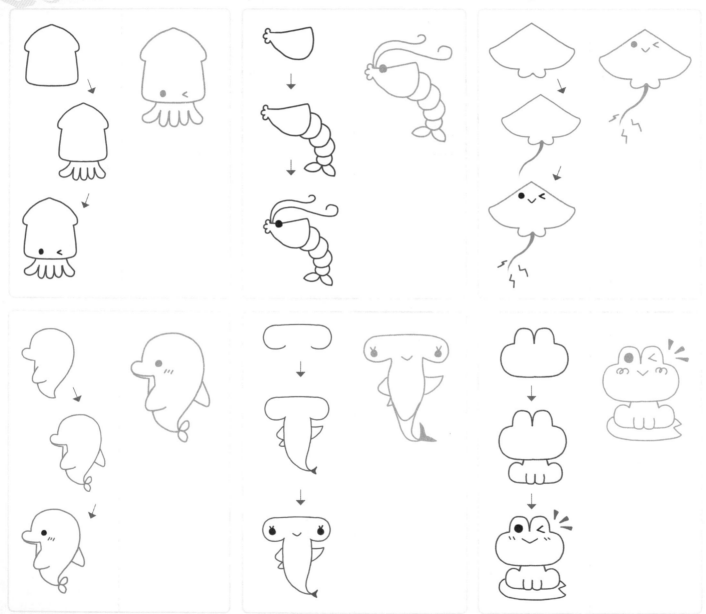

水生動物

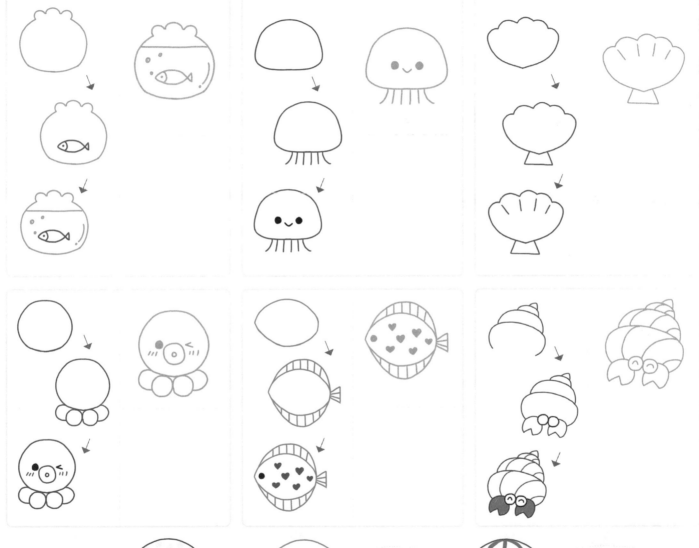

換種花紋。

換個眼睛和
顏色。

不畫眼睛，
畫個寫實的水母。

為魚加些花紋。 畫一條正面的金魚。 在金魚頭上加個花苞，換個造型。

水生動物

 換種眼睛和臉蛋。

用半圓形來表現鯨魚的正面。

在畫沈入水中的鯨魚時，記得要畫出尾巴喔！

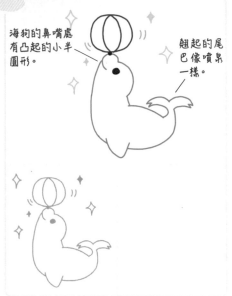

海狗的鼻嘴處有凸起的小半圓形。

翹起的尾巴像噴泉一樣。

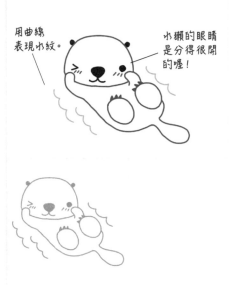

用曲線表現水紋。

水獺的眼睛是分得很開的喔！

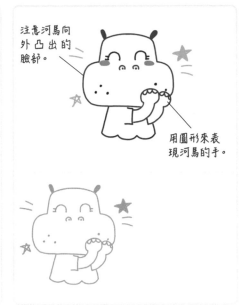

注意河馬向外凸出的臉部。

用圓形來表現河馬的手。

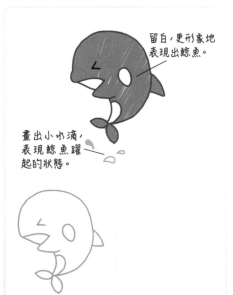

留白,更形象地表現出鯨魚。

畫出小水滴,表現鯨魚躍起的狀態。

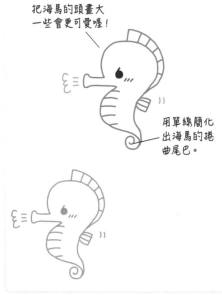

把海馬的頭畫大一些會更可愛喔！

用單線簡化出海馬的捲曲尾巴。

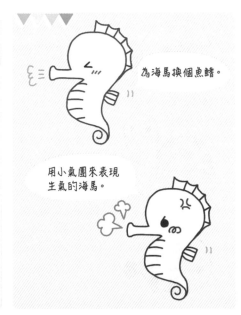

為海馬換個魚鰭。

用小氣圍來表現生氣的海馬。

更多的水生動物

三角形不可畫得太對稱。

畫出娃娃魚的手。

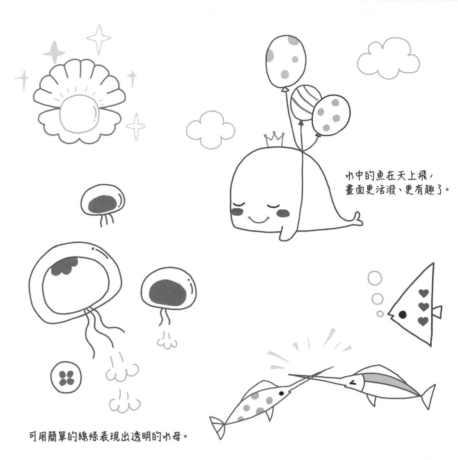

水中的魚在天上飛，
畫面更活潑、更有趣了。

可用簡單的線條表現出透明的水母。

魚頭圓潤一些更可愛。

昆蟲的腳一般較多，要將它們表現出來哦！

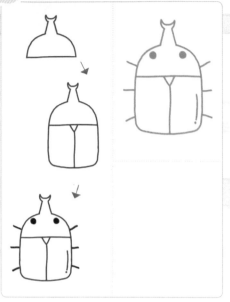

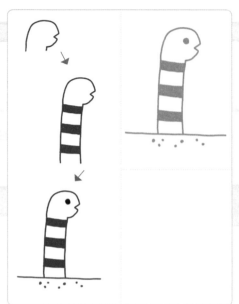

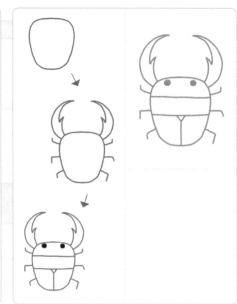

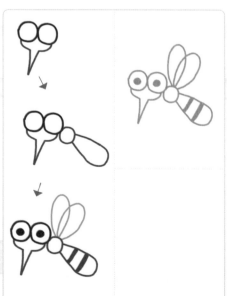

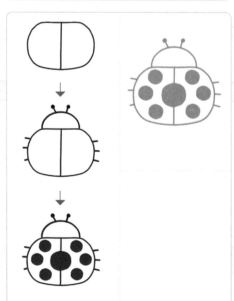

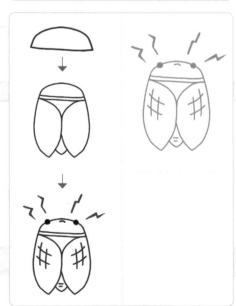

昆蟲

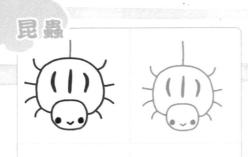

用圓形概括出
蝴蝶的外形。

用好幾種顏色來表現
毛毛蟲的身體。
真可愛。

要注意蜻蜓細長的身體。

簡化蜜蜂
身上的花紋。

花瓣的曲綫較圓潤。

注意蚯蚓彎曲時的花紋變化。

用分開的小曲綫來表現水流方向。

鳥兒姿態萬千，優雅可愛，將它們畫在紙上吧！

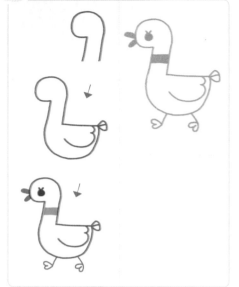

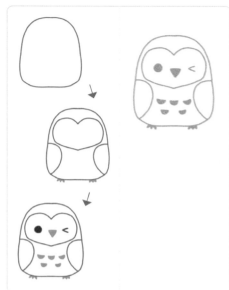

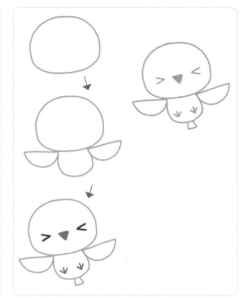

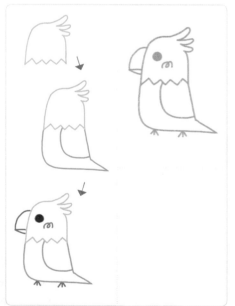

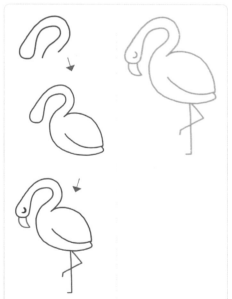

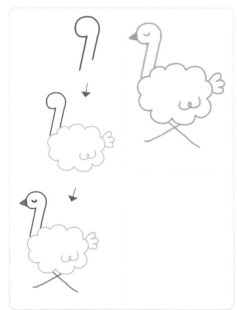

鳥兒

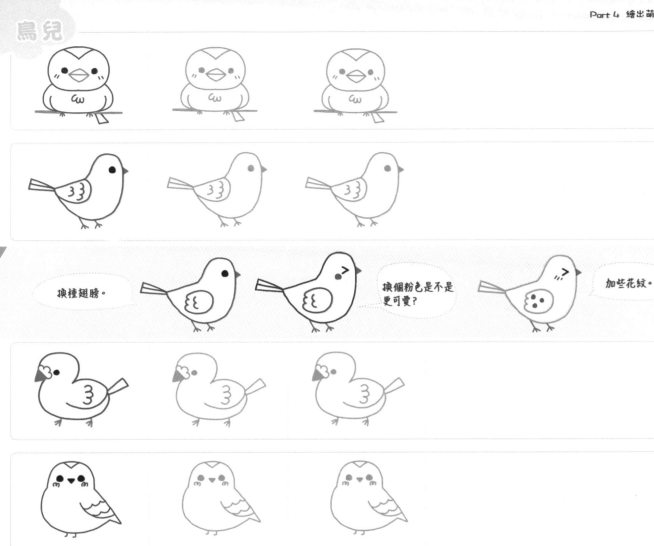

換種翅膀。

換個粉色是不是更可愛?

加些花紋。

用愛心作為花紋更可愛。

可用一些花草花紋作為裝飾。

為局部圖案上色,便畫面更生動。

更多的鳥兒

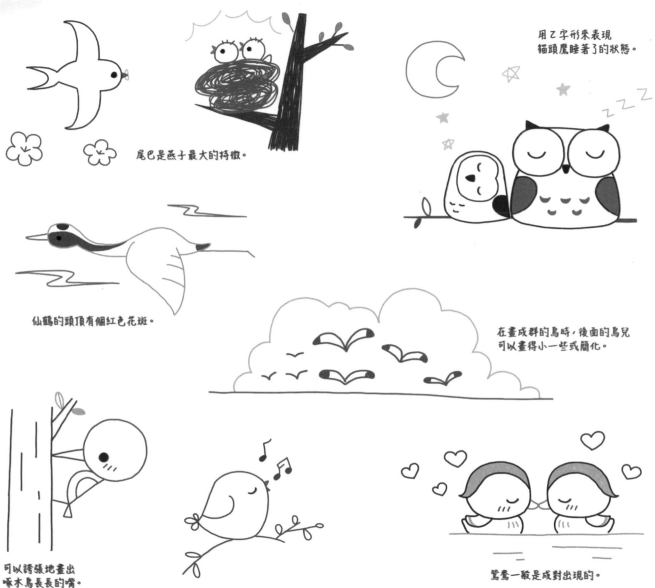

尾巴是燕子最大的特徵。

用乙字形來表現
貓頭鷹睡著了的狀態。

仙鶴的頭頂有個紅色花斑。

在畫成群的鳥時，後面的鳥兒
可以畫得小一些或簡化。

可以誇張地畫出
啄木鳥長長的嘴。

鴛鴦一般是成對出現的。

加些可愛的圖案讓日記和便籤看起來更生動、更有趣！

自制可爱书签

2013.年 5.3日

我在许愿树上挂上了许

愿符，希望♡我的人及我

♡的人 安安 !!!

2014.年 2.13日

明天就是情人节啦

不造亲爱的会不

会有什么惊喜

2015 年 3.2日

木有听妈妈的话，被

冻成 的我

2015

这是我人生第1次织的围巾

感觉美美哒!!

7:00起床运动，

喂鱼十遛狗!!!

Part 5　So Easy！來畫小圖標

簡單的小圖標可以豐富我們的手帳。在這一章，我們將學習如何繪製簡
單的小圖標，及如何簡化複雜的東西。將小圖標分成學校、交通、風景、
房屋、理財、天氣、季節、節目，及紀念日等類別加以介紹。

豐富的校園生活給我們帶來不少的快樂。想些與學校有關的物品，把它們放入手賬中。

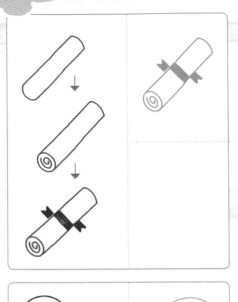

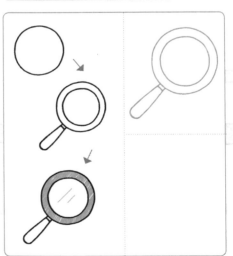

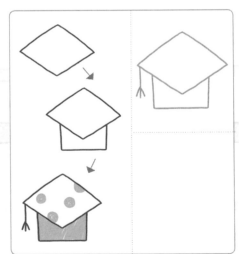

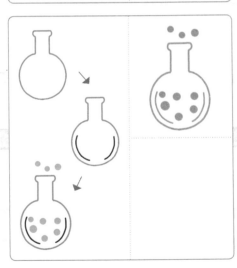

用三角形概況
瓶身。

用點點表現
化學反應。

方形瓶的表現。

學校

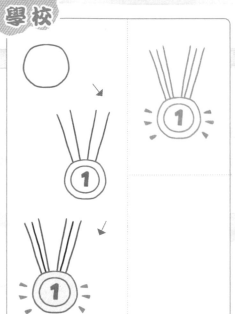

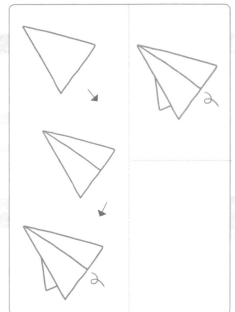

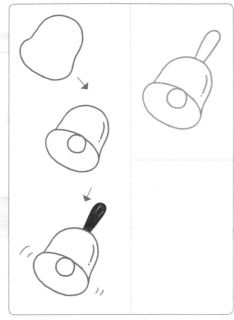

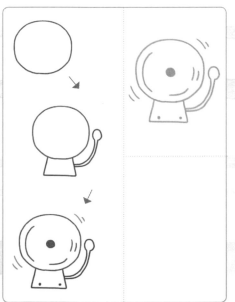

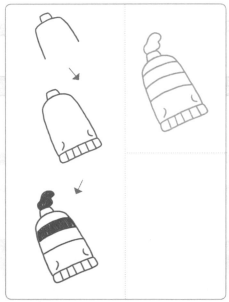

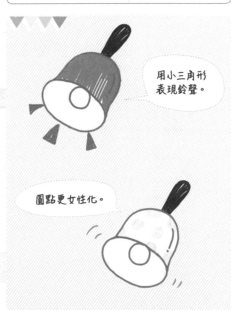

用小三角形
表現鈴聲。

圓點更女性化。

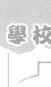

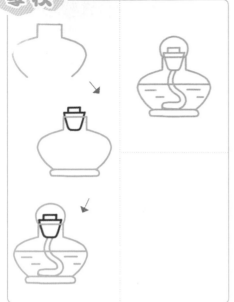

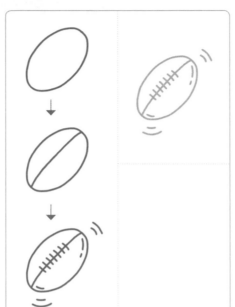

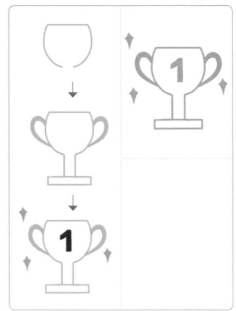

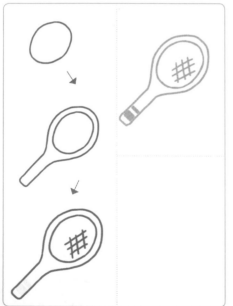

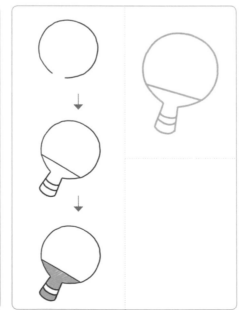

學校

用小三角形
來表現朝上
捲起的紙張。

用不規則的弧線
來表現地圖。

用圓潤的曲線表現。

畫出一個不太整齊的
物體會使畫面變生動。

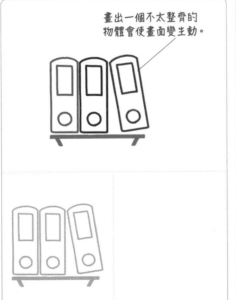

要注意房屋
的對稱性。

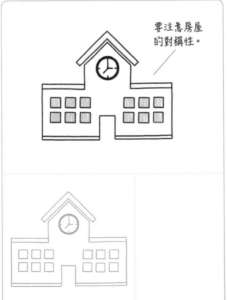

在房屋旁加
些植物會更
像學校。

在房屋上加個鐘就
更像學校了。

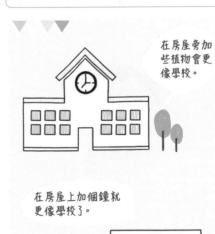

用圓潤的外形來表現畫盤,這樣更可愛。

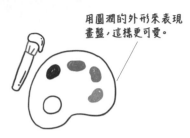

用小三角來表現撕掉的聲音。

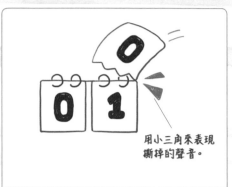

弱化物體的透視會更可愛。

加些物品來豐富畫面。

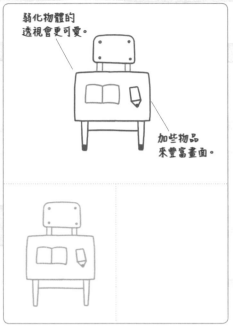

把五官畫得集中一些可增加可愛度。

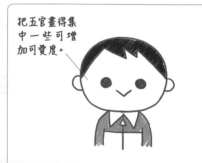

用弧線表現圓規的動態。

給課桌塗上部分顏色。

加些半圓形圖案來表現木紋。

學校

加些小音符來
增加趣味性。

轉折處用弧線表現。

用小三角形表現吶喊聲。

眼睛上揚，
更賣力的樣子。

用小曲線表現
緊張感。

用等長的弧線來表現球網底部。

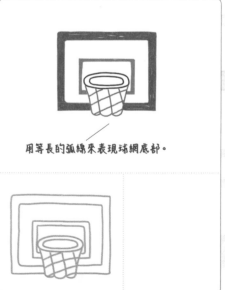

在籃框旁加個籃
球以豐富畫面。

把籃球畫在籃框下，
來表現進球。

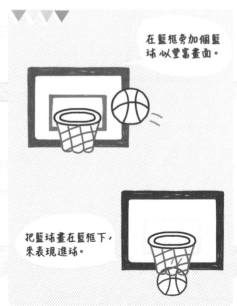

用簡單的幾何形
概括外輪廓。

用短直線表現
鬧鐘的震動，
用長直線表現
鈴聲。

為鬧鐘上色。
好看、可愛。

更多的校園元素

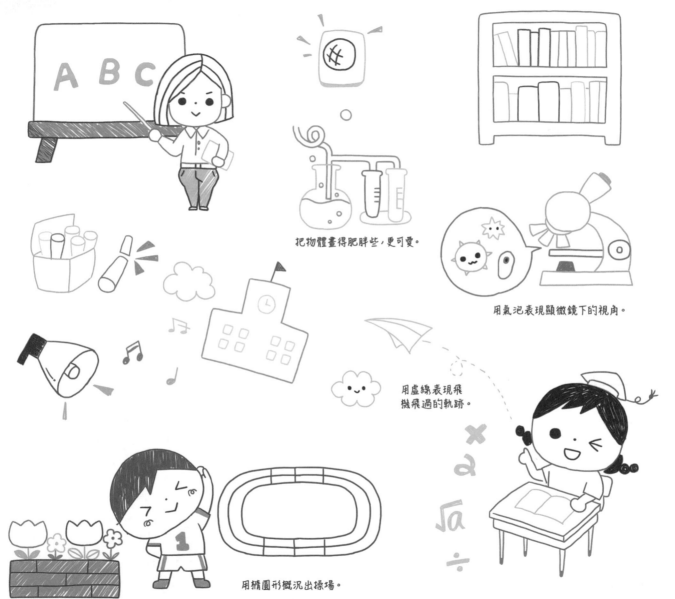

把物體畫得肥胖些，更可愛。

用氣泡表現顯微鏡下的視角。

用虛線表現飛機飛過的軌跡。

用橢圓形概況出操場。

交通工具與我們的生活息息相關。學會用簡單的幾何形來概況，可以使外形複雜的交通工具變得簡單可愛。

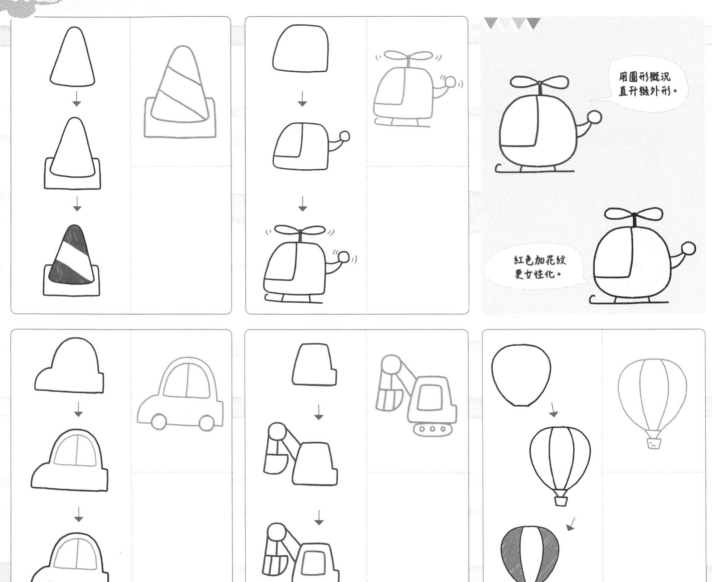

用圓形概況
直升機外形。

紅色加花紋
更女性化。

交通

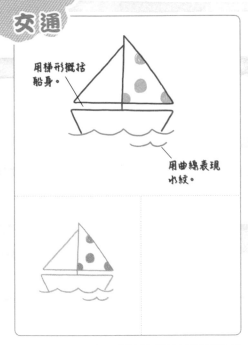

用梯形概括
船身。

用曲線表現
水紋。

邊角畫得圓潤些
更可愛。

用橢圓概括
潛水艇。

用小曲線
表現水紋。

用梯形概括船的外形。

外形前大後小。

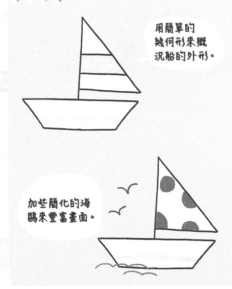

用簡單的
幾何形來概
況船的外形。

加些簡化的海
鷗來豐富畫面。

 交通

加些圓點
讓圖標更女性化。

筆觸的方向
要一致。

加些雲朵來提升畫面感。

 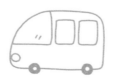

交通

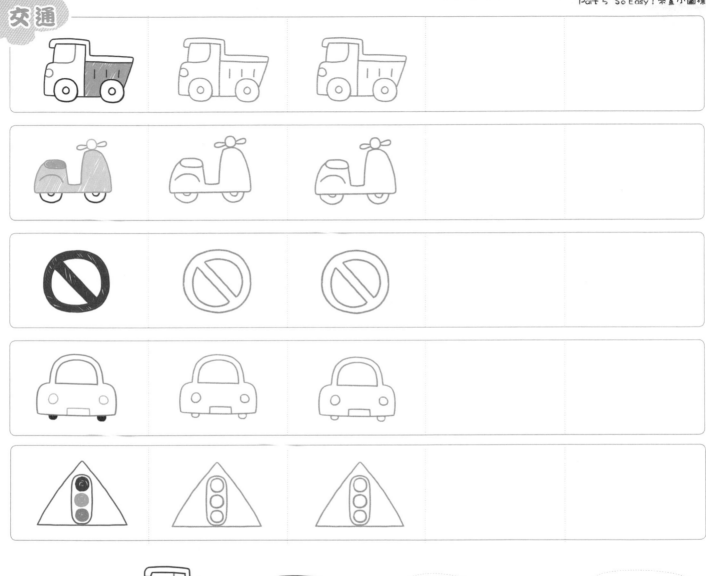

用小曲線來表現汽車的動態。

用雲朵來表現汽車的動態。

用直線來表現汽車行駛的速度感。

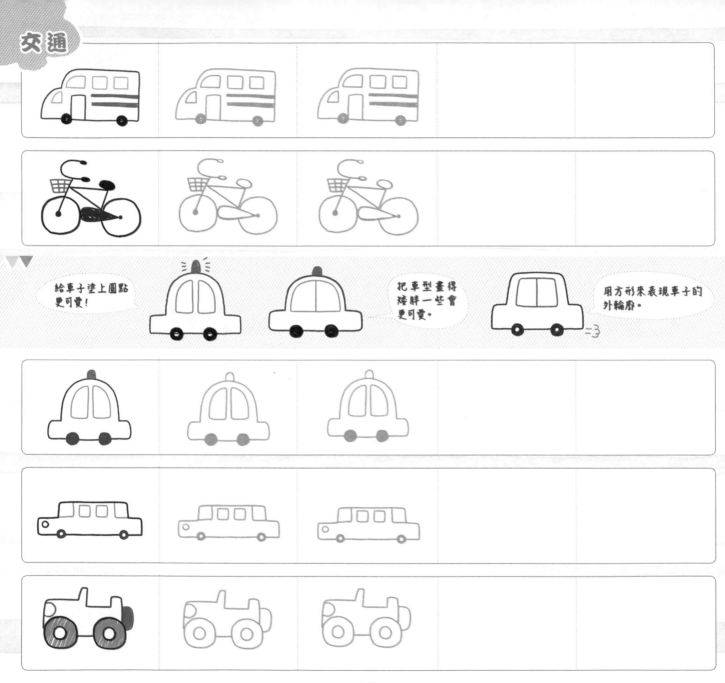

交通

給車子塗上圓點更可愛！

把車型畫得矮胖一些會更可愛。

用方形來表現車子的外輪廓。

更多的交通工具

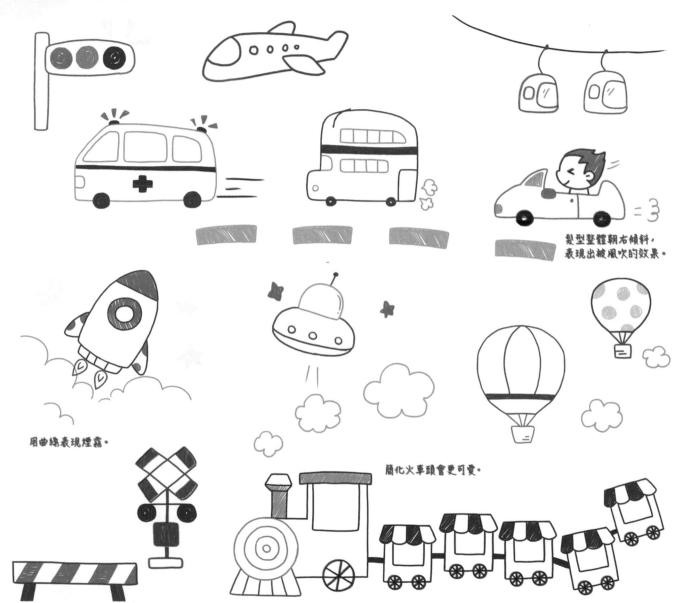

髮型整體朝右傾斜，
表現出被風吹的效果。

用曲線表現煙霧。

簡化火車頭會更可愛。

美麗的風景總給人心曠神怡的感覺。風景雖然複雜,但可以用簡單的圖形或符號來表現。

用胖胖的雲朵來表現火山。

用粉色的地面表現散落的花瓣。

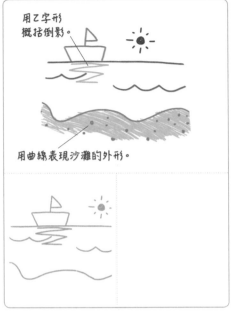

用乙字形概括倒影。

用曲線表現沙灘的外形。

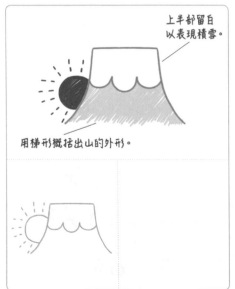

上半部留白以表現積雪。

用梯形概括出山的外形。

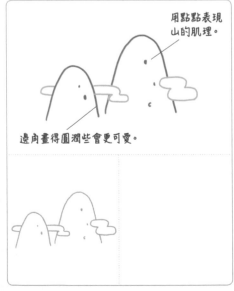

用點點表現山的肌理。

還有畫得圓潤些會更可愛。

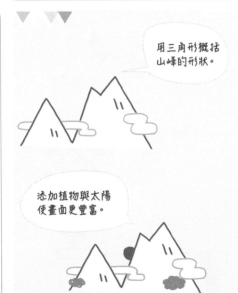

用三角形概括山峰的形狀。

添加植物與太陽使畫面更豐富。

風景

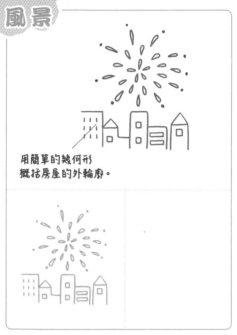

用簡單的幾何形
概括房屋的外輪廓。

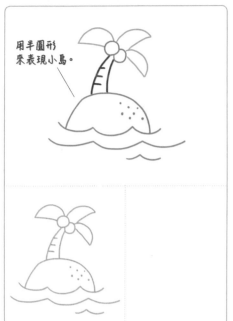

用半圓形
來表現小島。

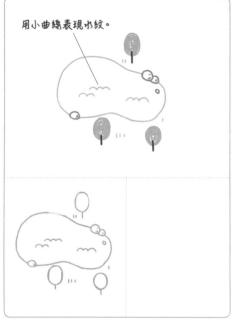

用小曲線表現水紋。

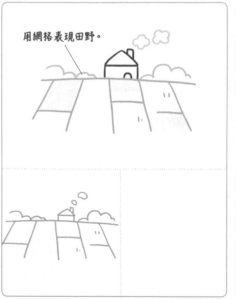

用網格表現田野。

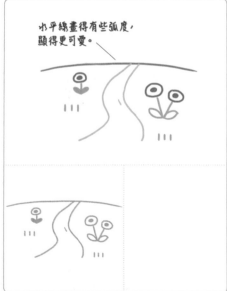

水平線畫得有些弧度，
顯得更可愛。

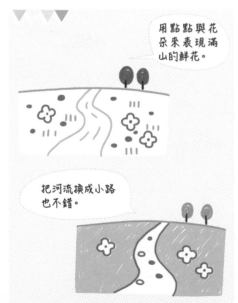

用點點與花
朵來表現滿
山的鮮花。

把河流換成小路
也不錯。

風景

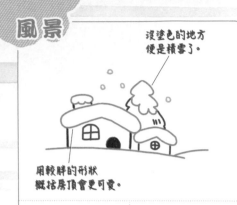

沒塗色的地方
便是積雪了。

用較胖的形狀
概括房頂會更可愛。

用小豎線表現草地。

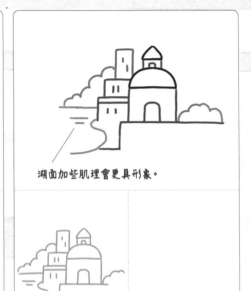

湖面加些肌理會更具形象。

用較圓潤的曲線來表現瀑布濺起的小花。

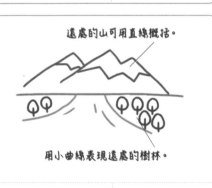

遠處的山可用直線概括。

用小曲線表現遠處的樹林。

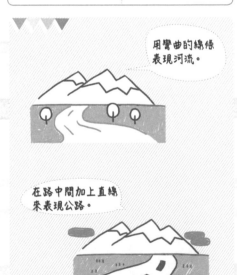

用彎曲的線條
表現河流。

在路中間加上直線
來表現公路。

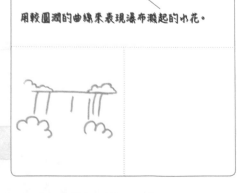

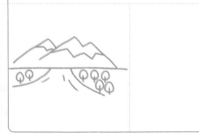

風景

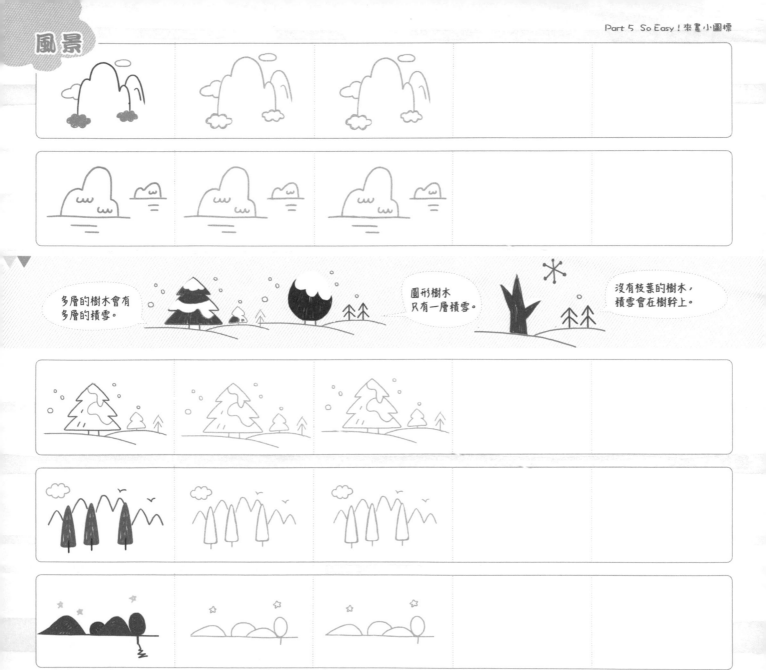

風景

 山上只有
幾棵樹。

用橙色來表現
秋天的山峰。

用小曲線來表現
山頭上的草。

更多的風景

用乙字形的折線來表現倒影。

用圓潤的形狀來概括湖面。

把遠處的風景簡化在同一水平面上。

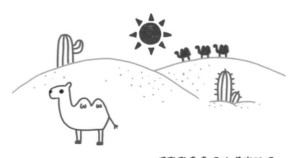

用點點來表現沙漠的肌理。

學會用簡單的幾何形來概況房屋，為它添加美麗的花紋，讓它變得更有趣！

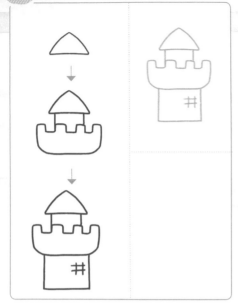

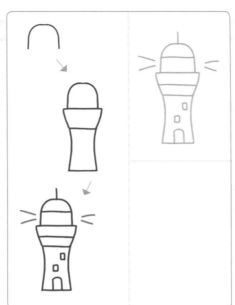

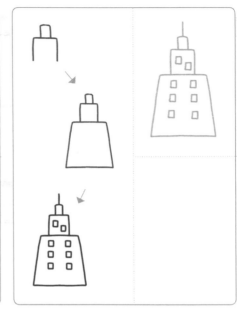

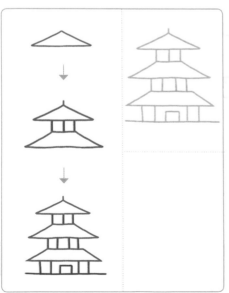

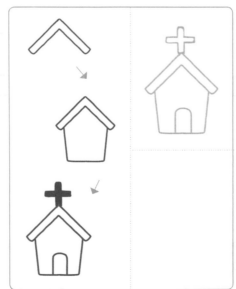

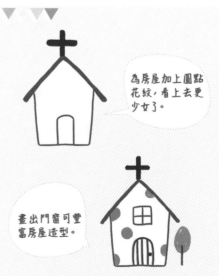

為房屋加上圓點花紋，看上去更少女了。

畫出門窗可豐富房屋造型。

房屋

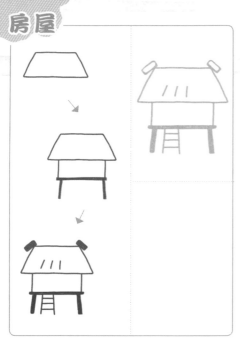

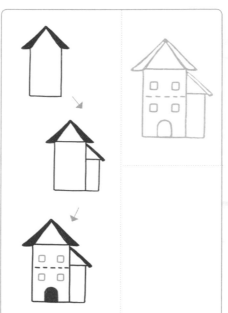

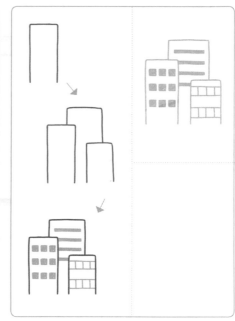

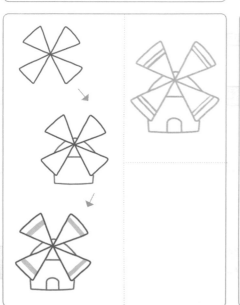

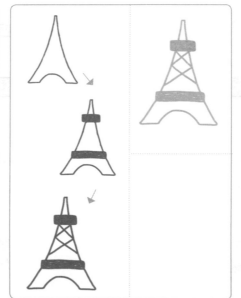

不同造型的
房子會讓畫面
更生動。

加些雲朵和
植物讓畫面
更豐富。

149

用三角形概括出亭子的外輪廓。

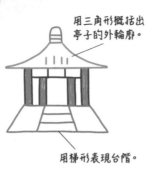

用梯形表現台階。

添加飛機更能表現飛機場的意象。

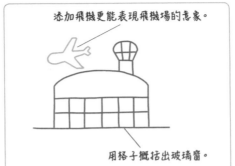

用格子概括出玻璃窗。

用梯形概括出樓頂。

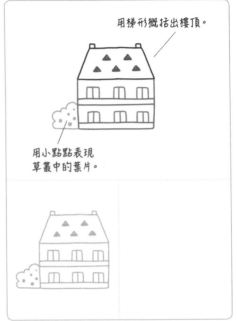

用小點點表現草叢中的葉片。

將紋理放在柱子的中間。

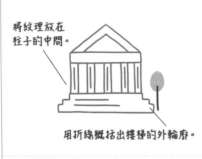

用折線概括出樓梯的外輪廓。

用簡單的幾條豎線表現房頂的瓦塊。

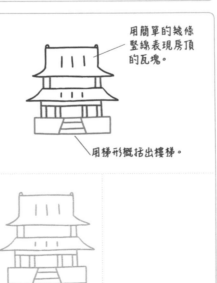

用梯形概括出樓梯。

為房頂上色，使畫面的顏色更加豐富。

用小曲線表現房頂上的瓦片。

— 150 —

房屋

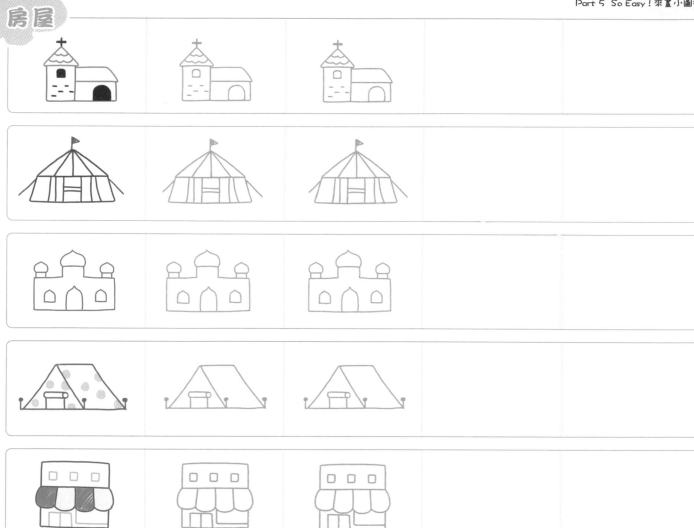

用較粉的顏色為
物體上色會更可愛。

用圓點來表
現房屋會更
加女性化。

畫顆星星在屋頂上
更可愛。

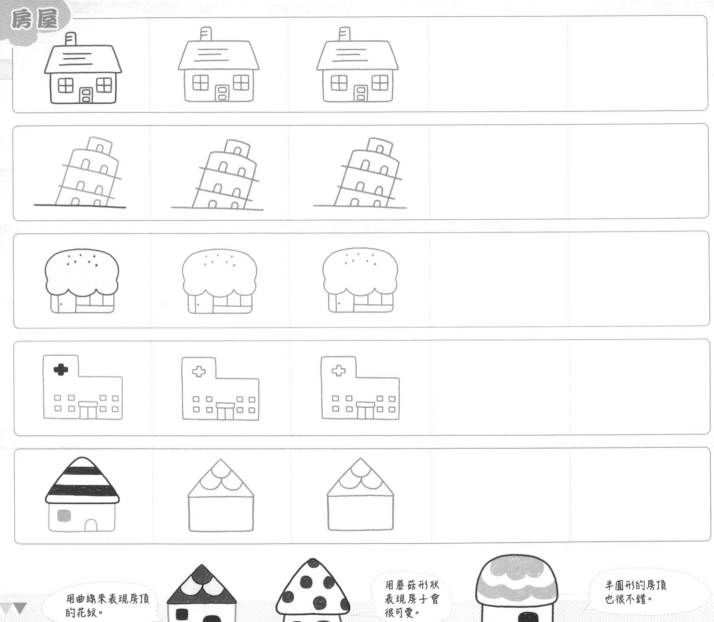

用曲線來表現房頂
的花紋。

用蘑菇形狀
表現房子會
很可愛。

半圓形的房頂
也很不錯。

更多的房屋

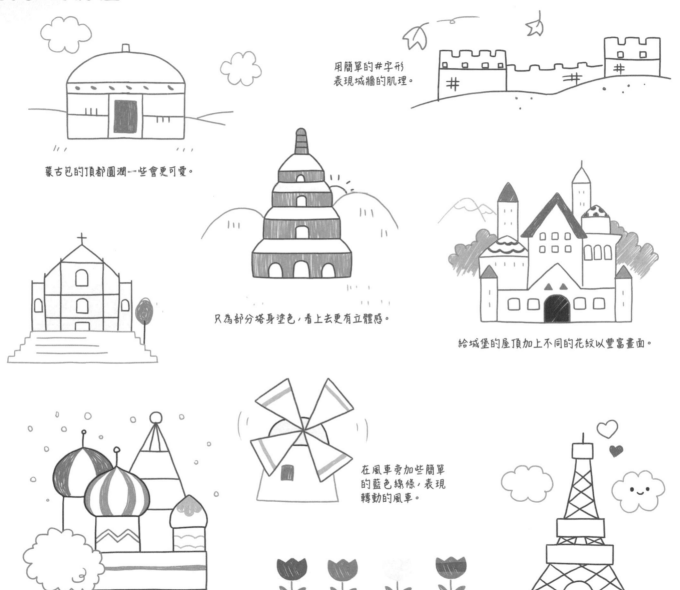

蒙古包的頂都圓潤一些會更可愛。

用簡單的#字形表現城牆的肌理。

只為部分塔身塗色，看上去更有立體感。

給城堡的屋頂加上不同的花紋以豐富畫面。

在風車旁加些簡單的藍色線條，表現轉動的風車。

153

理財

想要成為理財高手，先學會簡單的理財圖標吧！把它們畫在筆記本裡可得到意想不到的效果喔！

把金子底部
畫得圓潤一些。

為金子上個黃色
會更艷麗。

塗上圓點的金子
更少女。

理財

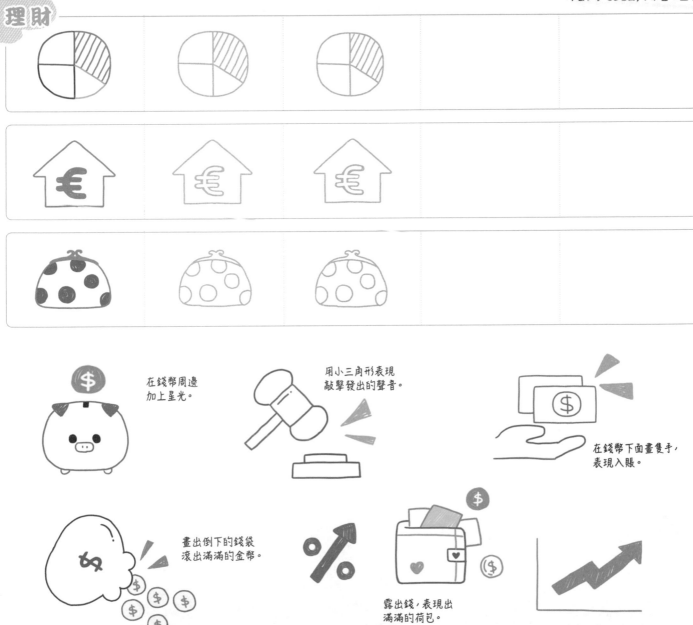

在錢幣周邊
加上星光。

用小三角形表現
敲擊發出的聲音。

在錢幣下面畫雙手，
表現入賬。

畫出倒下的錢袋
滾出滿滿的金幣。

露出錢，表現出
滿滿的荷包。

天氣是善變的，用可愛的圖標記錄下每天的天氣吧！

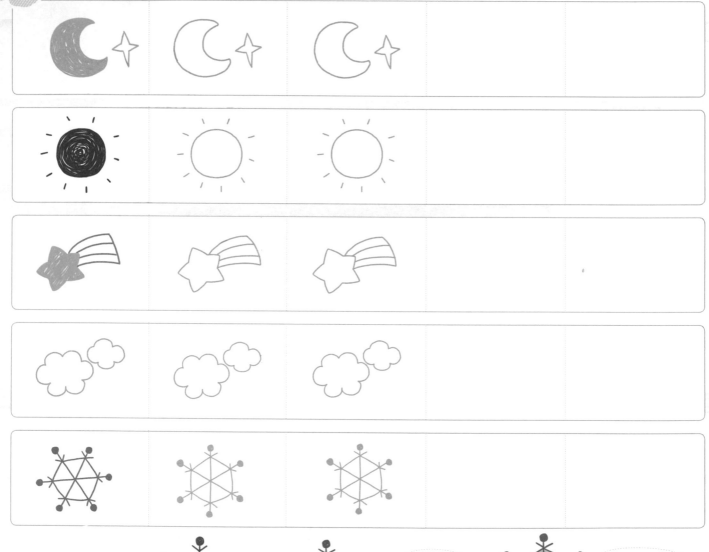

用簡單的直線變化
出各式各樣的雪花。

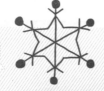

給雪花上色後
更好看。

彩色的雪花也不錯。

天氣

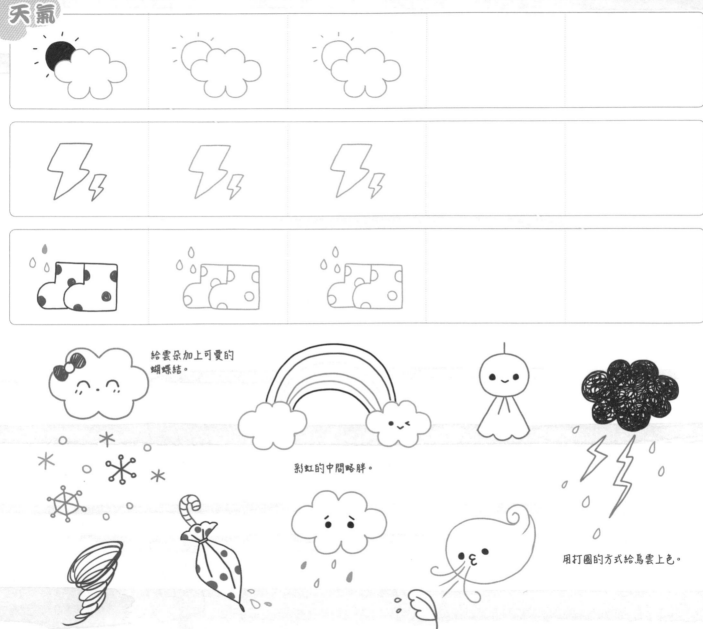

給雲朵加上可愛的蝴蝶結。

彩虹的中間略胖。

用打圈的方式給烏雲上色。

季節　不單單只用植物來表現四季，想想身邊具有季節性的物品吧，畫出它們作為豐富的四季元素。

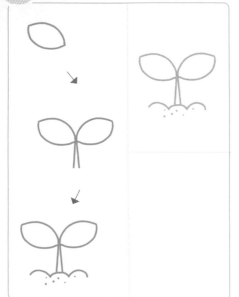

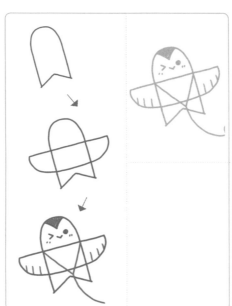

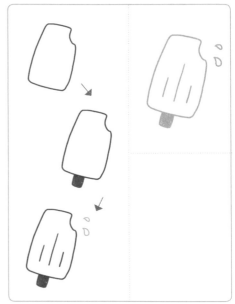

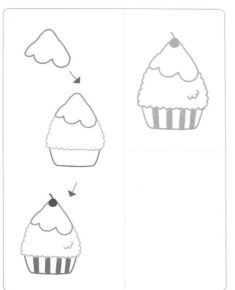

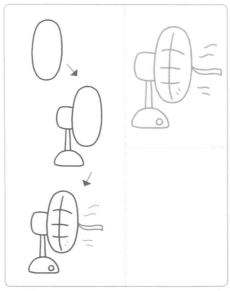

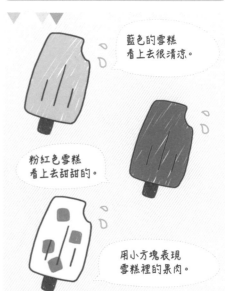

藍色的雪糕
看上去很清涼。

粉紅色雪糕
看上去甜甜的。

用小方塊表現
雪糕裡的果肉。

季節

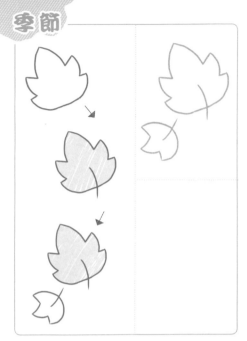

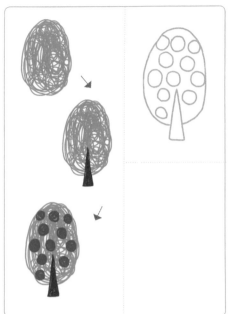

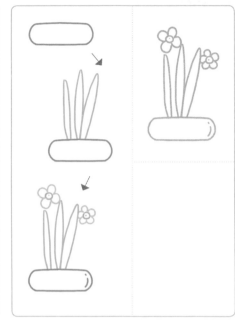

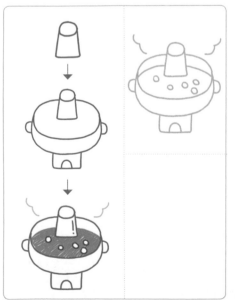

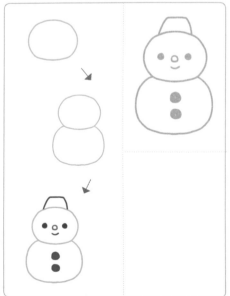

用簡單的三角形表現帽子。

用Y字形表現雪人的手。

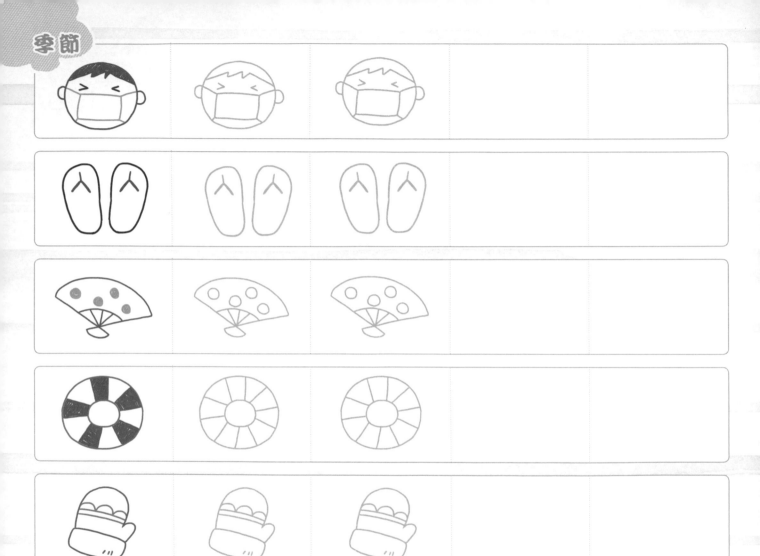

為手套上的花紋上色，更好看。

粉色調給人溫暖感。

用曲線連接兩支手套。

更多的四季元素

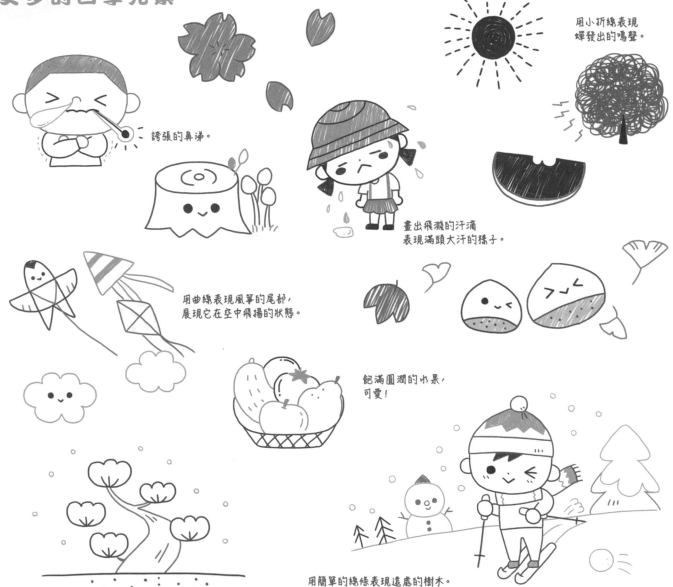

用小折線表現
蟬發出的鳴聲。

誇張的鼻涕。

畫出飛濺的汗滴
表現滿頭大汗的樣子。

用曲線表現風箏的尾部，
展現它在空中飛揚的狀態。

飽滿圓潤的水果，
可愛！

用簡單的線條表現遠處的樹木。

節日是被大家喜愛的日子，畫出代表每種節日的物品便能生動地反應出節日氣息！

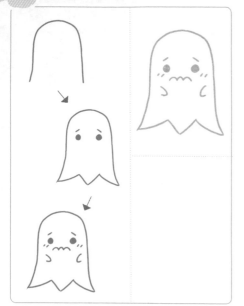

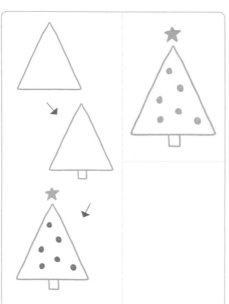

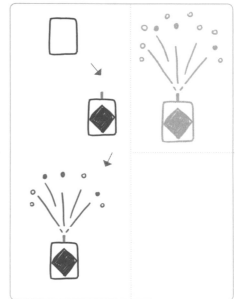

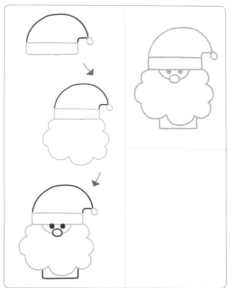

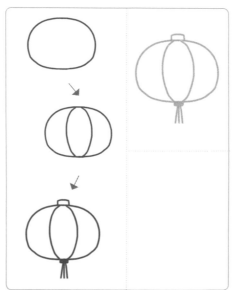

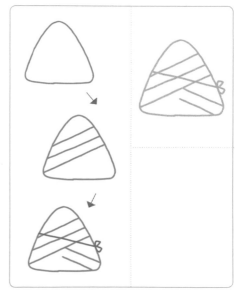

節日

用雨滴的形狀
表現花火。

用小曲線概括出
花圈的外輪廓。

紀念日　紀念日總是快樂、愉悅的。一朵玫瑰、一顆巧克力便能代表情人之間的愛意。

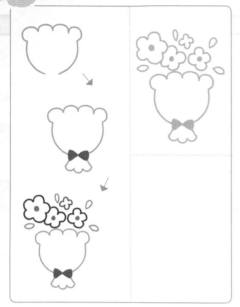

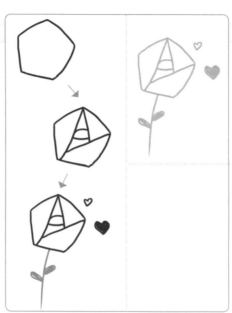

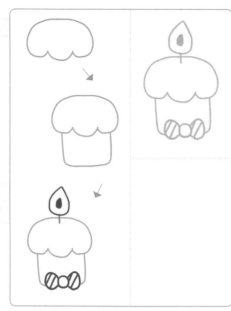

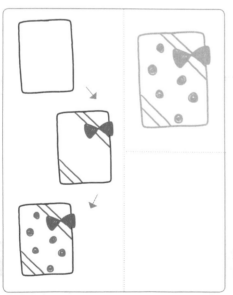

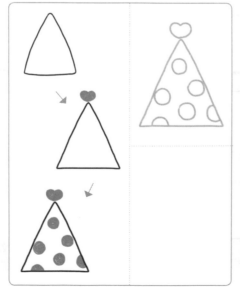

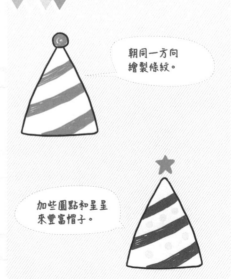

朝同一方向繪製條紋。

加些圓點和星星來豐富帽子。

紀念日

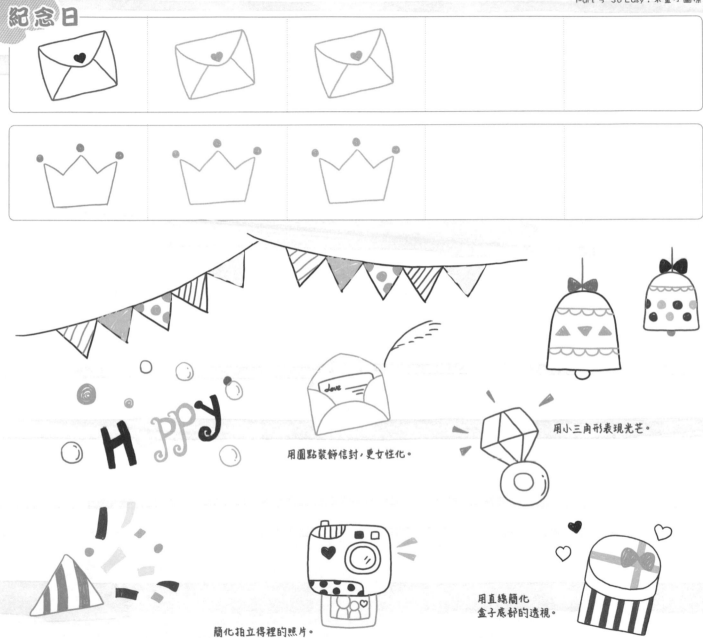

用圓點裝飾信封，更女性化。

用小三角形表現光芒。

簡化拍立得裡的照片。

用直線簡化
盒子底部的透視。

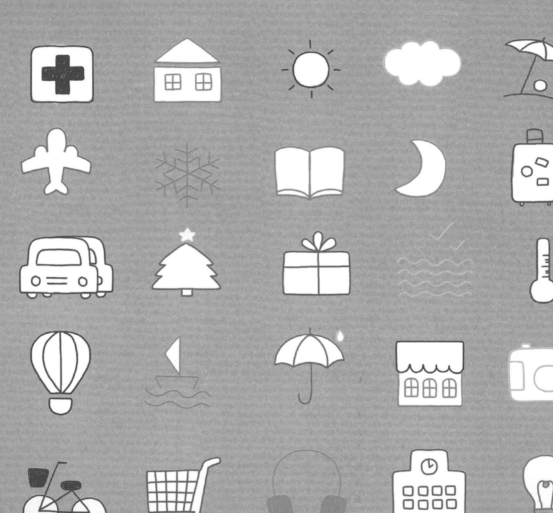

wanderful

WEEKLY PLAN

13 Mon	14 Tue	15 Wed
今天的 风真大	出太阳了!	
16 Thu	17 Fri	18 Sat
		双休啦好开森!
		Sun

PLAN d

出去好游啦!

WEEKLY PLAN

1 Mon 每天存钱!	2 Tue 好美	3 Wed 今天太忙 啦……
4 Thu 玩雪啦	5 Fri	6 Sat
		Sun

PLAN d

用小符號記錄每天
的心情和天氣是不
錯的選擇喔!

三兩筆畫出可愛簡筆畫

出　　　　版／楓書坊文化出版社
地　　　　址／新北市板橋區信義路163巷3號10樓
郵 政 劃 撥／19907596　楓書坊文化出版社
網　　　　址／www.maplebook.com.tw
電　　　　話／02-2957-6096
傳　　　　真／02-2957-6435
作　　　　者／飛樂鳥工作室
港 澳 經 銷／泛華發行代理有限公司
定　　　　價／350元
初 版 日 期／2023年6月

國家圖書館出版品預行編目資料

三兩筆畫出可愛簡筆畫 ／ 飛樂鳥工作室
作. -- 初版. -- 新北市：楓書坊文化出版
社, 2023.06　面；公分

ISBN 978-986-377-856-1 (平裝)

1. 插畫　2. 繪畫技法

947.45　　　　　　　　112004793